海派名物典藏

主编 张伟

近代电影海报探幽

刘 钢 著

上海大学出版社

图书在版编目（CIP）数据

近代电影海报探幽 / 刘钢著． —上海：上海大学出版社，2019.8
（海派名物典藏 / 张伟主编）
ISBN 978-7-5671-3669-4

Ⅰ．①近… Ⅱ．①刘… Ⅲ．①电影—宣传画—研究—中国—近代 Ⅳ．① J943.12

中国版本图书馆 CIP 数据核字（2019）第 157368 号

书　名	近代电影海报探幽
著　者	刘钢
出版发行	上海大学出版社
地　址	上海市上大路 99 号
	（邮政编码 200444）
网　址	http://www.shupress.cn
发行热线	021-66135112
出 版 人	戴骏豪
印　刷	江阴金马印刷有限公司
经　销	各地新华书店
开　本	710mm×1000mm
印　张	8.5
版　次	2019 年 9 月第 1 版
印　次	2019 年 9 月第 1 次
书　号	ISBN 978-7-5671-3669-4/J•500
定　价	75.00 元

海派名物典藏丛书编委

王汝刚
王金声
王琪森
汤惟杰
邢建榕
宋路霞
张　伟
李天纲
沈嘉禄
陈子善
郑有慧
钱乃荣
龚伟强
薛理勇

（按姓氏笔画顺序排列）

上海大学海派文化研究中心"310 与沪有约——海派文化传习活动"项目支持

总 序

自上海开埠,上海成为中国现代化发展的发源地,在不到一百年时间内,成为远东第一大都市,成为近代中国的文化中心,成为多元文化的重要聚集地与中兴之地,从而孕育出博大精深的海派文化。

上海为近代中国的先驱,是近代中国经济、贸易、科技、文化重镇。上海是中国共产党的诞生地,是海派文化的发源地、先进文化的策源地、近现代文化名人的汇聚地,造就了"海纳百川,追求卓越,大气谦和,兼容并蓄"的上海精神和海派文化气质,留下了大批具有重要文化信息含量的遗产。

在改革开放40周年之际,作为中国改革开放排头兵的上海,再次吹响重塑上海文化重镇的号角,进一步弘扬上海城市精神,打造红色文化、海派文化、江南文化的文化名片。汇集梳理海派文化典藏,可以挖掘丰富的海派文化资源,充实海派文化的研究,同时也是提供一个研究中华文化、深度展示中华优秀传统文化的新视角。整理、开发、解读近现代上海文化遗存,有助于进一步推动当下文化繁荣尤其是地方文化复兴,对进一步弘扬海派文化、彰显上海城市精神具有重要价值和现实意义。

"海派名物典藏"主要选取近现代富含大量文化信息的资源,以纸质资料为主,涵盖了影剧说明书、老戏单、老唱片、老胶片、老书札、老照片、老包装、老明信片等涉及社会经济文化发展方方面面的文化遗产,对其加以集中并进行深度文化解读。"典藏"

内容图文并茂，文以深刻解说图，图以紧密结合文，内容多为首次披露，具有重要的文献史料价值。其撰写者均为长期涉猎并浸润其中的权威学者、专家及收藏家。可以说每部典藏都是一部文献历史记载，都是对某一门类的文化遗存的深度文化解读。

　　上海是一个有很多故事的城市，而且是一个非常精彩、色彩斑斓的城市。从过去到今天，这个"演艺之都"几乎每天有许多鲜为人知或众所周知的故事在上演。我们的工作，对于上海诸多文化遗存的解读、阐述仅仅是个开始，希望更多的专家学者加入这个行列，寻访上海近代的传奇踪迹，彰显海派文化的精气神，同时也为文化大繁荣尽一份绵薄之力，为伟大时代大声呐喊。

<div style="text-align: right;">
上海市文化发展基金会理事长　陈东

上海大学海派文化研究中心主任

2018 年 7 月 11 日
</div>

序

2017年春，美国加州大学伯克利分校的东亚图书馆邀请我去看方保罗先生的捐赠藏品。方保罗是美国人，但却以收藏中国电影文献而名闻圈内，他的藏品以象征性的价格转让给了"东亚"，应"东亚"盛邀，于是有了我的美国之行，主要就是去鉴赏这批藏品的文献价值。

我和方保罗先生在香港开会时见过面，他的藏品之丰我也早已耳闻，但在"东亚"真的面对他的这些藏品时，我还是吃了一惊。他的全部藏品装在180个纸箱里，当我们打开这些纸箱时，我的感觉只能以"惊艳亮相"这个词来形容：其中民国影刊收藏竟然有300种之多，影星原照收藏超过6000张，电影说明书和宣传单更多达几千种上万件，仅仅这些，就已远远超过了绝大多数公藏机构的收藏，令人赞叹。但不得不承认的是，其中最让人动容的还是那些电影海报。这些海报总数达到4000种左右，主要是20世纪50-80年代的中国香港和内地地区影片的彩色海报，大都为全开幅面的大尺寸，色彩鲜艳亮丽，画面生动传神，其中不少还有诸如李小龙、成龙、周润发等大牌明星的亲笔签名，视觉效果绝对震撼，如果用上海话来形容就是：弹眼落睛！也正因为此，"东亚"在决定扫描这批珍贵文献先后次序时，排在首位的就是这批海报，而读者调看这批文献最多的也是这些海报，可见其受欢迎程度。

说起中国电影海报的历史，一些专门介绍电影海报的著作都把中国电影资料馆收藏的《再生花》（明星影片公司1934年出品）海报说成是中国最早的电影海报，其实，这并不严谨。按道理，只要有电影放映就有产生电影海报的可能，但中国最初的一批电影，如《定军山》《难夫难妻》《阎瑞生》等，既未见海报实物存在，也没有文献能证明当时发行过海报。我所见到较早提到电影海报制作的是杨小仲，他在《忆商务印书馆电影部》（刊《中国电影》1957年1月号）一文中回忆：1924

年，自己导演《醉乡遗恨》时真正是全身心地投入，自写对白，自找演员，连"广告、海报、传单都由我设计"。《醉乡遗恨》的海报虽然目前没有见到实物，但其曾经存在却是可以确认的。说起海报，有人总以为它的样式是一成不变的，现在是什么模样，以前也一定是这样。这未免有点绝对。海报的样式其实会有一个发展的过程，比如尺寸从小型到大幅，形式从简单到繁复，色彩从黑白到彩色等。特别是在中国，早期拍一部影片，几千元已经是一笔不小的投资，因而不可能在海报上投太多，只要能起到宣传的作用就可以了，讲究艺术是后期的追求。从一些实物和当时报刊上发表的海报实样来看，20世纪20年代早中期的中国电影海报，一般均为单张，16开或8开幅面大小，颜色多为用石版或胶版单色印，也有部分用双色印刷的。画面多文图相间，文字部分占有较大空间，图则大都根据剧照所绘。也许这样色彩单调、构图简单的海报会令人大失所望，甚至于不承认其为海报。但当时的电影海报确实就是如此简单，我们还找不到更复杂一点的海报。真正具有现代形态的电影海报是在20世纪30年代出现的，这有实物可以作证。其实，20世纪20年代早期的好莱坞海报，有不少也很简单，这符合一般事物的发展规律。至于究竟哪张是我国最早的电影海报，民间藏龙卧虎大有人在，还是等待时间检验为好，目前大可不必过分急躁。

中国电影海报，尤其是早期的电影海报，由于情况复杂，实物存世又太少，迷雾重重，困难多多，故一直没有一本具体论述的专著问世。现在，这个遗憾终于得到了弥补，刘钢先生的《近代电影海报探幽》一书和大家见面了，可谓难能可贵。刘钢不在电影界从事工作，也没有专业的研究背景，他有自己的工作，因为兴趣而走上了收藏和研究电影的道路，所碰到的困难可想而知，这种勇气值得赞叹，此为可贵之一。刘钢是以业余的身份来收藏研究电影海报，但又是以专业的态度来对待之，勤恳而严谨，绝非一般收藏界人士三天打鱼、两天晒网的漫不经心。据我所知，他是将工作收入的大部分拿出来收藏海报，且长期坚持，持之以恒。他住在北京，为了请上海的明星在海报上签名题词，留下一些痕迹，他不顾自己装着支架的有病心脏，一次次往返于京沪之间，乐此不疲，毫无怨言，这种坚毅执着的态度，是为可贵之二。业内收藏电影海报的人并不少，但刘钢有其自己独特的考虑，他知难而上，从一开始就把眼光瞄上了收藏难度最大的民国电影海报。据业内人士考证，民国时

期拍摄的电影大概在3000部左右，而保存下来的完整电影拷贝则不超过十分之一，得以躲避战争、运动等各种灾难而遗留下来的电影海报也绝不会多于此数。因此收藏难度之大，转让价格之高，都是行外人难以想象的。刘钢一次次像走钢丝一般，在国内外各种渠道斗智斗勇，抢救回一幅又一幅早期电影海报，心情为之大爽；又一次次面对心仪之物，却因囊中羞涩、交涉失败等各种原因而失之交臂，悔恨再三。这种专业的视野和全身心的投入，正是一个收藏家有别于他人的特殊之处，可视之为可贵之三。刘钢收藏电影海报，一开始是因为兴趣，浸淫其中之后，徜徉于艺术宝殿而不可拔，不甘心只做一个收藏家，遂起研究之念。几年来，他研读相关专著，趋访电影前辈，请教业内专家，专心致志，勤勤恳恳，下了很大功夫，记了无数笔记，开始登堂入室，有了自己的一点心得。他不惮起步之初的简陋，愿意拿出来和大家交流，以便互相补益，共享成果。这种积极大度的心态和积小流以致江海的宏愿，是我认为最可宝贵的，值得学习和提倡。

"海派名物典藏"丛书的出版，今年是第二年，和去年的两本相比，今年共有三本出版，前进了一步，可喜可贺。我们一直追求丛书的独特品质，强调内容的文献价值和文字的可读性、文本的图像化，我们现在这样尽力，以后也会一直坚持。刘钢的著作出版，而且是第一部讨论民国电影海报的著作，里面还附录了大量他千辛万苦从各地搜集来的海报实物彩图，弥足珍贵。我愿意写几句话，表达祝贺，也表示感谢。希望这只是他研究道路上的第一步，以后在收藏更多、更珍稀的电影海报的同时，也有更精彩的论述和大家见面！

<div style="text-align:right">

张 伟

2019年6月30日晨于沪南上海花园

</div>

目 录

早期电影海报的作者　　/ 1
改名才有《出路》　　/ 7
重听《四季歌》　　/ 11
旧北京的电影产业　　/ 14
美国印制的《三娘教子》海报　　/ 18
湮没的悲歌——沦陷区的电影　　/ 21
大片《万世流芳》　　/ 31
霍元甲电影始于何时　　/ 36
王丹凤的几部早期影片　　/ 39
周璇演唱《不变的心》　　/ 43
"满映"的电影　　/ 47
童星于延江　　/ 54
最初的长春电影制片厂　　/ 58
"东影厂"的《民主东北》系列片　　/ 62
李翰祥首登银幕的《满城风雨》　　/ 71
秦怡终于签名了　　/ 78
桑弧海报遗存　　/ 81
费穆的最后一部影片　　/ 94
"文华"后期的几部影片　　/ 97
收藏朱石麟　　/ 103
"小咪"李丽华　　/ 108

附录：中国电影海报简史　　/ 115
后记　　/ 123

早期电影海报的作者

从清光绪后期开始出现，中国的纸质平面广告的应用便兴旺发达起来。清末民初，各种大幅的香烟、化妆品或其他商品广告画——月份牌广告画风靡大江南北，无论是印刷水平还是绘画技巧都达到了相当的水准，并涌现出了一批高水准的广告牌（月份牌）画家。最早的有周慕桥、郑曼陀等，后来有谢之光、杭稚英、胡伯翔、周柏生、金梅生等，他们先是采用勾线设色的中国传统技法，后又采用西洋擦笔素描加水彩的混合画法，以类似于平光照片"甜、糯、嗲、嫩"的特色成为月份牌画法的主流，深受读者的欢迎。当时中外厂商投巨资采用"月份牌"做商品宣传，占据前位的是外资英美烟草公司和国人投资的南洋兄弟烟草公司及华成烟草公司等。

相比之下，当时中国的电影海报就没有那么兴旺。因为电影海报功能单一，只为某一部电影服务，不像月份牌广告画不仅画面优美，而且可以当作年画张贴很久。再说电影海报的内容也并非老少皆宜，因为海报的内容随着电影剧情走，所以难免有光怪陆离的画面。而且电影海报是非卖品，也不随影片赠送给观众，影响力自然也就没有月份牌广告画大。

目前已知的中国最早的电影海报出现在20世纪20年代初期，那时候的电影海报无论是单色印刷的，还是再晚一些时候出现的彩色印刷的海报，印刷制作都比较简单，也没有特意关于作者的记载。

既然在同一时期存在着那么多优秀的广告画家，为什么他们不参与电影海报的绘制呢？绘制电影海报的都是些什么人呢？

原因很简单，这些广告画家身价都很高，一般电影公司请不起，大公司不愿请。

据《南洋兄弟烟草公司史料》记载，1923年该公司广告费内"月份牌"一项，预算达四万银元。英美烟草公司设有专门绘制广告的美术室，以高薪先后聘胡伯翔、

周柏生、倪耕野、吴少云等画家绘制"月份牌"。其中胡伯翔一人，英美烟草公司便给他每月500银元高薪。500银元在当时，已经可以拍一部中等成本的电影了。1921年早期电影人但杜宇集资1000银元，便创办了上海影戏公司（《中国电影制片史别话》，中国电影出版社2011年）。

既然月份牌广告画家的身价那么高，一般电影公司应该是请不起的。其实也并非完全请不起，主要是电影公司认为没有必要。20世纪二三十年代，中国的电影还处在起步摸索发展的阶段，大量的宣传费用主要花在各种报刊的广告宣传上，对海报的认知还没有那么清晰，最后花在制作海报上的钱自然是少之又少，所以20年代的电影海报以小幅的单色为主。从20年代后期到30年代后期，电影公司逐渐开始重视海报的制作，开始大量出现彩色印刷的大幅海报。

然而，创作这些电影海报的是些什么人呢？其实他们的水平一点也不比月份牌画家们差（有的也曾短时间当过月份牌画家），甚至名气更大。这里提三个名字：张光宇、姚吉光和丁聪。

制作于1934年的《再生花》1开幅面海报，是公认的中国现存最早的彩色大幅海报，它的作者是姚吉光。考证这个并不难，将海报图片放大，图中胡蝶右耳耳环下面就有作者姚吉光的签名——吉光。

姚吉光，著名漫画家、报人，上海文史馆馆员。他和谢之光、张光宇、胡亚光等为同学，曾创办《福尔摩斯》等报刊，并为《大报》《上海滩报》《社会日报》等写稿和创作漫画，蜡烛影业公司宣传负责人，又得益于张聿光在上海青年会所办"画图函授部"。油画有法国马蒂斯作风，国画则山水、人物、花鸟、虫鱼、走兽，无所不能，卓然有成。

抗日战争胜利后，《福尔摩斯》创办人之一的姚吉光改以《光报》报名申请复刊。时姚已受聘《申报》任职，根据上海报业公会规定，凡在公会会员报工作的人员，不能再自办报纸。所以姚虽领取了登记证，《光报》仍不能出版。恰巧此时王雪尘主持的《罗宾汉》被罚停刊两个月，王雪尘就用改头换面的办法，借《光报》的名义，把《罗宾汉》的全部版面内容移花接木搬到《光报》上出版。《罗宾汉》停刊期满后，与《光报》同时发行。《光报》单独出版一个月，因刊载了一篇批评文章，触怒当局，被国民党政府上海市社会局吊销登记证，并追究发行人姚吉光擅自出报的责任，《光报》从此停刊。

《福尔摩斯》报前后办了4年，于1930年改为日刊，由姚吉光独办。出版至1937年"八一三"淞沪抗战爆发，自行停刊。

从姚吉光先生的经历可以看出，他早年学画并一直没有放下绘画。但他的主要兴趣和职业还是一名报人，媒体人。他以办报为主,间或担当电影公司的宣传负责人。他不仅在蜡烛影业公司担任宣传负责人，应该也曾为其他电影公司如明星影片公司干过宣传工作，《再生花》电影海报应该是他在那一时期绘制的。

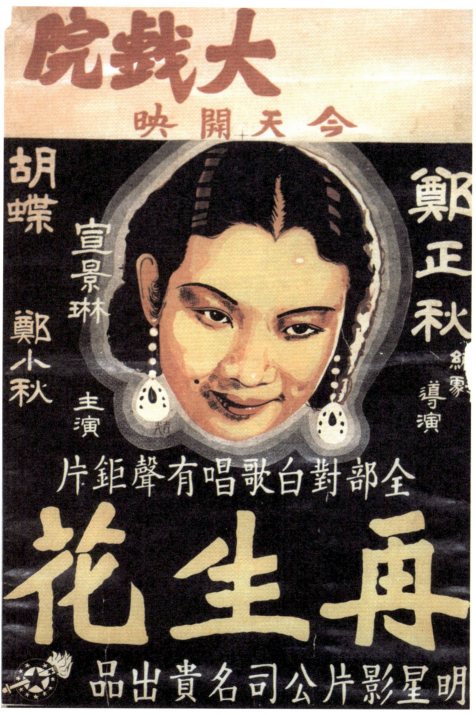

明星影片公司《再生花》电影海报

中国早期的电影公司，对影片的宣传还是非常重视的，各电影公司几乎都有宣传部门，主要负责撰写并设计新片的广告和宣传稿件等。这些稿件主要发表在各大报刊，所以电影公司最喜欢聘用懂电影的媒体人来担当宣传负责人。其中最有名的是龚之方、周瘦鹃、柯灵，以及"上海电影界之宣传三杰"潘毅华、周世勋和杨敏时等。姚吉光不仅是懂电影的媒体人，还是高水平的画家，理当更受欢迎。

1946年，上海影人在抗战期间重庆经营戏院起家的蒋伯英、邵氏影业的邵邨人、周剑云等人在香港成立了大中华电影企业公司（简称"大中华电影公司"），加盟的还有上海著名导演朱石麟、岳枫、胡心灵，演员李丽华、袁美云、周璇、龚秋霞、舒适等。4年间大中华电影公司共拍摄了34部国语电影，影片主要在上海及内地上映，有好几部曾风靡全国。

姚吉光也应邀加盟了大中华电影公司，司职宣传科的美术创作员，创作了大量电影海报。现在能见到的实物有：1947年的《满城风雨》《龙凤呈祥》，1948年的《风雪夜归人》等。其中《满城风雨》还是大导演李翰祥首次触电之作，关于此海报另有精彩的故事。

此外还有一位大名鼎鼎的画家，其绘画水准和历史地位可与同期开宗立派的大画家并列，他就是张光宇。

张光宇（1900—1965），江苏无锡人。中国最杰出的老一辈漫画家、装饰画家、工艺美术教育家，创立了对现代美术影响深远的"装饰"派艺术，具有多方面的艺术成就。

张光宇15岁开始在上海的"新舞台"戏院学习舞台美术。20岁的时候，与顾肯夫、陆洁一起编辑《影戏杂志》，此为中国最早的影刊之一。1925年起，在英美烟草公司广

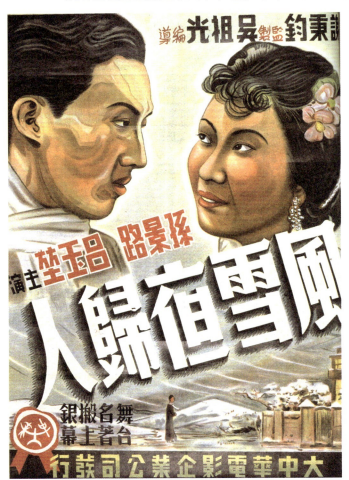

姚吉光创作的《风雪夜归人》电影海报（1开幅面）局部

告部任职7年，也曾画过月份牌广告画，后来开始创作漫画和讽刺画。

20世纪20年代至30年代初，张光宇先生的漫画创作进入高峰期，大量的讽刺漫画、时事漫画、幽默漫画以独特的艺术风格开始进入大众视野，中国传统戏剧的、中国民间的和现代东西方的各种新颖、具有生命力的视觉艺术因素，被他巧妙地吸收到个人的风格技巧之中，融会贯通，逐渐形成了他特有的装饰性造型语言风格和艺术表现方式。到三四十年代，张光宇先生已成为上海漫画界的核心人物。

张光宇与电影的不解之缘和主要成就还体现在动画片。

过去美术片、动画片不用现在的叫法，称"漫画与电影结合的卡通"或者"卡通片"。20世纪20年代，张光宇先生与后来成为中国动画电影创始人的万籁鸣先生相识，并和他一起成为中国动漫电影的先行者。还曾和后来的上海美术电影制片厂厂长特伟和漫画家廖冰兄，在电影厂搞动画技术实验，解决了一直未能根本解决的动画跳动等技术问题。

姚吉光创作的海报均有其本人签名，为"吉光"。与20世纪30年代创作《再生花》时期落款"吉光"的写法都有一点不同

张光宇是后来中国最经典的动画片《大闹天宫》的美术设计，其中的主要人物孙悟空、龙王、玉皇大帝、太白金星、太上老君、土地、二郎神、哪吒、托塔李天王、四大天王等都是其原创。影片中的部分环境布景也是其杰作。

张光宇1927年就曾是大中华百合影片公司的古装历史大片《美人计》上下集的美术设计。该片还特别印制了大幅面的彩色电影海报，其作者是不是张光宇不得而知，也没有海报实物存世。但张光宇肯定是画过电影海报的。

抗战期间和40年代，张光宇曾先后在重庆、香港的三家电影制片公司主持电影美术工作。1946—1948年，他应聘到香港大中华电影公司任美工主任职，从事电影美术设计工作。据传他在此期间还设计过电影海报，但没有记载。担任一部影片的美工师是比较繁忙的工作，海报往往另请别人绘制，姚吉光就是一位。

1948年，张光宇又转入香港永华影业公司担任总管理处美术主任，创作过多幅电影海报。如其在大中华电影公司设计有电影海报《大凉山恩仇记》原稿（共有两款）；其设计的海报原稿现存有4幅，另有《生与死》《风雨江南》现藏于上海龙美术馆。

20世纪50年代起，张光宇从香港回到北京从事艺术教育工作。教学之外，他承担了新中国许多重要的美术设计方面的任务，其中包括电影、戏剧的美术设计和艺术顾问的工作。如话剧《屈原》、评剧《牛郎织女》、越剧戏曲艺术片《梁山伯与祝英台》、京剧戏曲艺术片《梅兰芳舞台艺术》等。

著名漫画家丁聪（1916—2009），生于上海，笔名小丁。他的父亲丁悚是中国

现代漫画先驱，丁聪子承父业也是一代漫画大家。早年丁家就是朋友常来常往的聚所，来客多是新闻界、演艺界、文化界的朋友，如张光宇、叶浅予、王人美、黎莉莉、周璇、聂耳、金焰、黎锦晖等，久而久之，耳濡目染，丁聪把漫画的主要对象就锁定在这些生活圈内的电影界人物。

1936年，丁聪曾在新华影片公司任美术设计，他为公司拍摄的《狂欢之夜》绘制过海报。

抗日战争时期，丁聪转辗于香港及西南大后方，从事画报编辑、舞台美术设计、艺专教员和画抗战宣传画等工作，1940年至重庆任中国电影制片厂美术师，期间是否画过电影海报目前无从知晓，但他80年代为北京电影制片厂画过的海报至今都很经典，比如《阿Q正传》《甜蜜的事业》。

其他已知的民国期间电影海报的设计者还有唐旭升，他是明星影片公司的设计师，在1936年创作设计了吴村导演的电影《春之花》海报。王沧，为南国影业公司美术师，绘制过1949年出品的电影《羊城旧恨》海报。后担任南京艺术学院工艺美术系教授的高孟焕，1947年为长春电影制片厂（简称"长制"）影片《松花江上》创作过海报。

随着电影宣传活动的专业化，从20世纪20年代后期开始还诞生了一批从事电影广告宣传的广告公司，比如明星影片公司凤昔醉等人在上海成立的大中华广告社，主要承接各类电影广告宣传业务，天一影片公司的海报一度由该广告社负责制作。很多电影海报，均由这些广告社聘用的美术师设计绘制，遗憾的是我们现在已经很难找到他们的名字。

在现存的民国时期的电影海报中，根据海报上的署名落款的线索，还可以找到几位作者，但由于这些落款都是目前名不见经传的笔名或艺名，比如礼良、百琪、Chang等。鉴于目前资料有限，破解他们的身份还需要反复查证。

南群影业公司《风雨江南》海报原版

改名才有《出路》

中国早期电影人郑基铎1905年生于朝鲜。1928年在大中华百合影片公司担任过演员和导演。曾与阮玲玉一起演过《情欲宝鉴》，导演过《爱国魂》《三雄夺美》《银幕之花》等武侠风格的影片。

1930年，大中华百合影片公司停业后，郑基铎离开上海奔赴东京。1933年，郑基铎从东京回到上海，经金焰介绍，进入联华影业公司，拍了一部由沈浮编剧、郑君里主演的电影《出路》。

受当时上海左翼电影创作的影响，进入联华影业公司的郑基铎改名叫郑云波，后在联华影业公司的第一部作品《出路》完全抛弃了过去的武侠套路，转向社会题材，寻求艺术风格上的改变。《出路》讲述了一个知识分子的家庭悲剧。但是此片却让郑基铎经历了进入中国电影界最严格的电影审查。执行这次审查的机关是上海电影检查委员会。

这个叫上海电影检查委员会的机构，隶属于1931年成立的南京国民政府教育部和内务部联合组建的电影检查委员会。在此之前的1923年，教育部便制定了电影审查规则，1930年立法院颁布了《电影检查法》，统一了全国的电影检查制度，掀起了电影检查运动。

电影检查运动主要是反对西方和本国的淫秽及神鬼武打电影，提倡符合中国国情、弘扬民族精神、富有民众教育意义的电影。电影检查委员会还举办了年度优良国产影片大赛并积极推介国产影片参加国际电影节。

1933年在意大利举行的米兰国际电影节，电影检查委员会选出6部影片参展，它们分别是联华影业公司的《三个摩登女性》《都会的早晨》《城市之夜》《野玫瑰》和记录片《北平大观》，以及明星影片公司的《自由之花》。

1935年在苏联举办的莫斯科国际电影节，明星影片公司的《姊妹花》《空谷兰》《春蚕》，以及联华影业公司的《渔光曲》《大路》等8部影片代表中国影片参赛。其中蔡楚生编导的《渔光曲》获"荣誉奖"，成为中国历史上第一部获国际电影奖项的电影作品。

电影检查委员会成立初期对左翼影片并不敏感，但是到了1932年以后就比较复杂了。为了直接打击左翼电影，电影检查委员会于1934年强行撤销明星影片公司的编剧委员会，1935年还逮捕了田汉和阳翰笙。

1933年，郑基铎的《出路》遭到电影检查委员会禁映，理由是：影片结尾表现了主人公参加"一·二八"事变的场景。电影检查委员会因此勒令联华影业公司将结局改为响应政府号召去西北垦殖，片名也要求改为《光明之路》。由于影片删修不断，因此《光明之路》一直到1934年3月20日才在上海等地公映。

墙上贴的《蝴蝶夫人》《华山艳史》海报

1934年，国民党中宣部曾召集全国的电影公司负责人在南京召开谈话会，参加的有郑正秋、周剑云、邵醉翁

下面这幅合影的背景,是大戏院的宣传橱窗。里面有电影《蝴蝶夫人》《华山艳史》和《光明之路》的电影海报。《华山艳史》是由明星影片公司1934年发行,程步高导演,徐来、龚稼农主演的影片。

《光明之路》是郑基铎导演的《出路》改名后公演时的影片,时间也是1934年。《光明之路》的海报有两种,一种是手绘的主图版海报,一种是剧照组成的剧情版海报,两种都像是1开幅面海报。两种版本海报的同时发行,说明那时候海报的制作形式已多种多样,体系已十分成熟。

影片《光明之路》由郑基铎导演,郑君里、谈瑛主演,联华影业公司发行。当《光明之路》还叫《出路》的时候,由于联华影业公司财务状况不好,负责人罗明佑将正在拍摄中的《出路》《风》《渔光曲》等影片的版权提前卖给了某机构,预支了款项。

《出路》的改名事件影响了郑基铎的创作。郑基铎在经历了《出路》审查风波后,推出了其在联华影业公司的第二部作品,其自编自导了电影《再会吧,上海》。在这部影片中,郑基铎延续了《出路》的影片风格,邀请阮玲玉担当女主角,描写了一个从灾祸遍地的边远城镇到上海来找寻出路的知识女性的悲惨遭遇,表现了战

其夫人王玉梅、洪深、费穆、聂耳等。同一天,参会的原班人马又到南京的大戏院参加了一个欢迎活动

改名才有《出路》　　　　　　　第二篇

《光明之路》主图版海报　　　《光明之路》剧情版海报

争年代渺小个体如何在险恶的社会环境下找寻自己出路的故事。《再会吧，上海》是郑基铎在上海拍摄的影片当中，至今还保留着原始胶片的一部影片，也是郑基铎最后一部中国电影。

郑基铎1936年回到朝鲜半岛，执导了朝鲜半岛第一部以海洋剧为主题的电影，展开了回朝后的电影活动，却于1937年传出因不小心跌落大同江而死亡的消息，从此音讯全无。

重听《四季歌》

......
冬季到来雪茫茫
做好寒衣送情郎
血肉铸出长城长
愿做当年小孟姜

 中国电影百年的时候重放1937年发行的经典老电影《马路天使》，其间重温"金嗓子"周璇的《四季歌》颇多感悟。

 《四季歌》是袁牧之导演的影片《马路天使》中的插曲，也叫《四季相思》。这首歌不仅是情歌，还是长城歌曲、抗战歌曲。歌词内涵丰富，曲调委婉优美，词曲作者功力深厚，其中不乏典故传说用来自然隽永，比如"棒打鸳鸯""静夜思""寒衣节""孟姜女"，不仅唱出了流落他乡的痛苦和哀思，还唱出了不愿做亡国奴的人们团结抗战的民族大情感。

 先看第一段："春季到来绿满窗，大姑娘窗下绣鸳鸯，突然一阵无情棒，打得鸳鸯各一方。"

 单听前两句的话，这分明是令人遐想的"美人春绣图"啊！但初闻此歌者还没来得及遐想就被突然打断了，是什么缘由如此无情地"棒打鸳鸯"呢？

 第二段："夏季到来柳丝长，大姑娘漂泊到长江，江南江北风光好，怎及青纱起高粱？"

 "九一八"！是"九一八"的枪声让多情的"鸳鸯"变成了漂流四方的"亡国奴"，江南风景再美也不及我黑土地上的青纱帐啊……

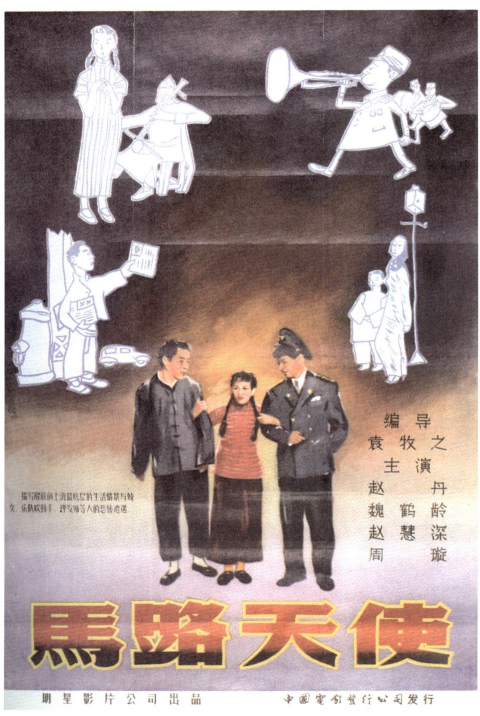

1937年原版的《马路天使》海报从未见,这是1955年再版的1开幅面海报

2000年法国版《马路天使》大海报（120 cm x160cm）

八路军在长城上抗击日寇（沙飞摄影）

第三段："秋季到来荷花香，大姑娘夜夜梦家乡，醒来不见爹娘面，只见床前明月光。"

爱情、友情、亲情在此时此刻都比不过思乡之情，李白的千古名句嵌在这里就是要说明这一点，但这里的乡情并不是一般的游子思念家乡之情，而是被枪炮强行赶出家园的人对家乡的思念。

第四段："冬季到来雪茫茫，做好寒衣送情郎，血肉铸出长城长，愿做当年小孟姜！"

家乡的爷们儿们，你们要打回老家去，我就是你们的情人，我会像孟姜女那样为你们千里送寒衣……我愿和你们一起"用我们的血肉筑成我们新的长城"。孟姜女哭倒的是旧长城，这里的"新孟姜女"却要用血肉筑造新长城，古老的传说即刻升华！

众所周知，《义勇军进行曲》是影片《风云儿女》中的插曲。《风云儿女》发行于1935年，《马路天使》发行于1937年，虽然相差两年，但筑起"血肉长城"将侵略者赶出去是当时人们共同的心声。

这首歌由田汉作词，贺绿汀编曲，周璇原唱。其中的曲调来源于江南小调《哭七七》，亦很接近变体版的江南小调《孟姜女调》。

《四季歌》已经传唱了80多年，它是中国近代歌曲的经典。

周璇自存照片

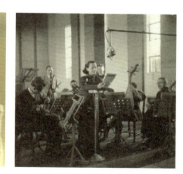

"金嗓子"周璇在录制唱片

重听《四季歌》　　　　　第三篇

旧北京的电影产业

民国时期的上海,被誉为"东方好莱坞",电影制作公司众多,一直占据着中国电影的大半壁江山。

那时的北京虽为古都,文化底蕴深厚,但对电影这种新生事物的接收能力远不及上海甚至广东地区。北京很多的有钱人都不会投资电影,致使北京地区的电影产业远落后于上海。即使有在北京地区投资电影产业的,也都是外来户,更多的是上海电影公司。

然而,中国人拍摄的第一部电影却出现在北京,那是1905年由北京丰泰照相馆任庆泰拍摄的谭鑫培的拿手戏《定军山》。影片据说有3本,10分钟多一点,在北京的几家戏院放映过。

在《定军山》拍摄的前一年的1904年,恰逢慈禧太后70岁大寿,慈禧曾下令拍摄一部大清国歌舞升平的影片,并借此成立电影局。谁知英国公使敬献的电影放映机在给慈禧放映电影的过程中爆炸起火,惹怒了慈禧,拍电影的事情也就作罢,否则中国第一部电影可能诞生在慈禧手里,这个戏码就有趣了。

坐落在北京长安街的平安电影院于1907年由外国人建造,也是中国最早的电影院之一。

1926年成立的光华影片公司,是北京成立最早的电影摄制机构,创办人徐光华。1926年徐光华自编、自导、自演,拍摄了一部也是该公司最后一部武侠故事影片——12本的《燕山侠隐》。

1927年前后,北京还出现了"燕京""日月"两家电影公司。燕京公司昙花一现,没有拍片。日月公司以仓隐秋姐妹为女演员,张天然导演,拍了一部名叫《西太后》的影片,放映后成绩不佳,但尚能收回成本并小有盈余。

1929年,由"民新"等几家中小规模的影片公司组成的电影企业"联华影业公司"在北平成立,创办人和经理是罗明佑。公司初期拍摄了一些言情故事片和一些落后低劣的影片,后在左翼进步电影运动的影响下也曾拍出了一些进步影片。

1931年罗明佑、黎北海、邓增荣等几十位社会名流以"联华影业公司"为基础,向社会各界募集股金,在上海创办了"联华影业制片印刷有限公司",就是后来著名的联华电影公司。该公司在北平东安门大街真光电影剧场内设立了办事处,后开办联华五场,在北京建立电影传习所招考男女学生,3个月后拍摄了《故宫新怨》。出生在北京的著名影星白杨,就是这个电影传习所的学员并参与了《故宫新怨》的拍摄,11岁的白杨在片中饰演一个小丫头,从此走上大银幕。

同一时期国内几家大的影片公司如上海的明星影片公司和艺华电影公司也在北平设立了代办处。

中国影坛元老之一的王元龙,由于和上海电影界发生了些不愉快,便和弟弟王次龙来到了北平,在新街口一带的前公用胡同创办了影联社。他们也招生训练,比联华五场规模大一点,拍摄了《壮志千秋》一片。

沦陷时期北平的电影制作机构完全由日本侵略者控制。日本东和影片公司在西城府右街黄城根43号设立事务所,为拍摄侵华影片,曾在北平招募演员于1938年3月完成了《东亚和平之路》侵华影片拍摄。

1938年初至1941年初,日本侵略者在北京先后建立了4家电影制作机构。株式会社满洲映画协会(简称"满映")的分支机构新民会映画协会制作所,1938年2月至1940年11月拍摄过一些反动记录片。兴亚影片制作所1938年2月至1939年12月拍摄过《北京的春天》等4部"宣抚电影"。华北电影股份有限公司1938年7月7日至1938年9月仅拍摄过一部影片《更生》。这些公司有的仅仅拍摄过一部影片,有的只拍摄了一些短片就宣告解散。只有华北电影股

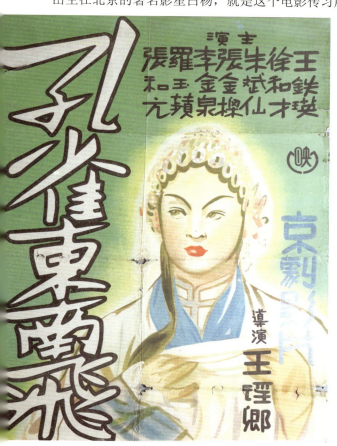

1941年《孔雀东南飞》2开幅面海报

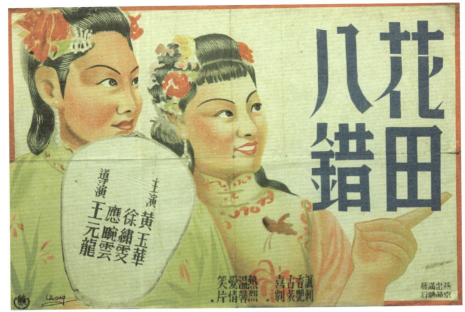

1944年由燕京出品"满映"发行的《花田八错》电影海报

份有限公司一直活动到1945年抗战结束被国民政府接收。

1941年2月,华北股份有限公司附设了专拍京剧的北京燕京影片公司,办公地点设在西四牌楼北小拐弯胡同。该公司拍摄了一些戏曲片和故事片,其中戏曲片有《孔雀东南飞》《御碑亭》《盘丝洞》和《京剧精华》两集,京剧电影有《十三妹》《红线传》《花田八错》,故事片有《梦难成》和《混江龙李俊》。

1945年,北京燕京影片公司被中央电影摄影场接收作为第三分厂,简称中电三厂。中电三厂位于新街口北大街,是华北最大的电影制片厂,网罗了一批优秀的电影人来这里拍片。编剧导演有沈浮、屠光启、徐昌林、黄宗江、陈白尘等,演员有陈燕燕、白光、项堃、谢添、魏鹤龄等,上海过来拍戏的有胡蝶、白杨、金焰、蓝马、上官云珠、欧阳莎菲等明星。拍摄了《碧血千秋》《黑夜到天明》《十三号凶宅》等影片(周烁:《近代北京电影市场产业研究》,首都师范大学2007年硕士学位论文)。

1947年,中共地下党员影帝金山在长春电影制片厂(简

《华北映画》电影杂志

称"长制")与张瑞芳拍摄了《松花江上》大获成功后，受到上海电影大亨、文华影片公司老板吴性栽的赏识，吴为其投资并于1948年在北平成立了清华影片公司。由清华影片公司投资，金山任出品人，徐昌林导演，陈白尘编剧，蓝马、上官云珠、石羽等主演的影片《群魔》，是一部水准很高的影片。金山制片的清华影片公司拍摄的第一部影片《大团圆》也是群星云集，影响较大。

北平和平解放后，中电三厂成为新成立的北京电影制片厂。北京电影制片厂与从延安电影团进京后成立的八一电影制片厂、中央新闻记录电影制片厂，是新中国北京的三大电影制片单位。

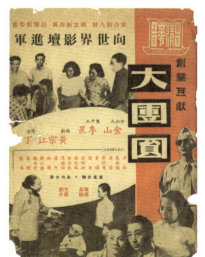

《大团圆》特刊

美国印制的《三娘教子》海报

近年从美国回流了几张舞台粤剧电影《三娘教子》的彩色1开幅面海报，我得到了一张。海报本身内容很规范，信息量较大。影片出品公司、演职员均有，甚至连海报的绘画者都有署名。但是，关于这部影片和这张海报的背景材料却不是很清晰，比如海外联华声片公司是怎么回事，这部影片是在哪里拍摄、何时上映的，海报是在哪里印制，绘者邓培身份，等等。

《联华影业公司探析》是2017年底出版的介绍当年三大电影巨头之一的联华影业公司的建立在前人研究基础上比较客观全面的著作。这本书里，用很小的篇幅提到了海外联华声片公司成立和解散的过程。

首先，还要提到《三娘教子》的导演关文清先生，这部影片的拍摄以及海外联华影业公司都和他有着直接的关系。

关文清，1896年生，广东开平赤坎大梧村朝阳里人。他不但是中国香港影坛的一位著名编导，而且是中国电影的一位早期拓荒者，甚至还是美国电影发展的亲历者和见证者。

关文清早年便随兄长去了美国旧金山读书，1914年其兄长去世后，关文清便终止了学业。他不愿从事当地华人从事的饭馆打工或洗衣服的行业，决定去好莱坞打工，从事新兴的电影行业。他先到当时还是草创时期的洛杉矶影城好莱坞当过一个时期的临时演员，积蓄了一点钱便进加州电影学院学习，主攻编导，并旁及有关拍摄电影的其他课程。

回国后的关文清，在1931年担任黎北海任厂长的联华香港厂的主要教员，协助黎北海培养出了一批优秀的影剧人才，成为香港早期电影的中坚力量，并执导了《铁骨兰心》等几部默片。

由美籍华人赵树燊投资、与关文清共同成立的大观声片公司，于1933年拍摄了关文清导演的第一部粤语有声影片《歌侣情潮》。该片由关德兴、胡蝶影领衔主演，反响效果甚佳，更合旅美华侨口味，关德兴、胡蝶影一举成为电影界的红星。

大观声片公司的第一部影片打响后，关文清向联华影业公司的罗明佑和赵树燊两人建议，由"联华"投资将"大观"迁至香港，在港建立一个类似好莱坞式的电影城，大规模制作粤语片。这个宏大的设想立即得到了罗、赵两人的支持。罗明佑建议以"海外联华"的名义向美国华侨招股，购买设备，实现关文清的宏大设想。

与此同时，罗明佑在香港租来的位于九龙钻石山的"陈七花园"，准备用作"海外联华"的片场，并把"联华"影星黎灼灼由沪调港，以"海外联华"的名义拍摄默片《破浪》（1934），并将影片的一切收入作为"联华"对"海外联华"的投资。赵树燊也在香港利用"联华港厂"的设备，以"海外联华"的名义拍摄了默片《难兄》（1934）和《浪花村》（1934）。

正当此时，"联华"内部却因经济原因进行了较大的改组，并决定集中一切力量在上海拍片，不再拓展海外的其他制片业务。筹备之中的"海外联华"因此暂被搁置。当关文清带着电影录音机从美返港时，罗明佑明确告知他和赵树燊："联华"不再投资"海外联华"。赵树燊认为罗明佑违反了"海外联华"的招股宪章，对他十分不满。关文清和赵树燊以及"海外联华"其他股东商议后，决定不再组建"海外联华"，但仍将美国"大观"迁至香港，以大观影片公司的名义直接在香港设厂拍摄粤语片。1935年，赵树燊将美国的大观影片公司总部移师香港，改组成为香港大观声片有限公司。关文清则成为"香港大观"的主创力量。

以上就是《联华影业公司探析》一书中关于"海外联华声片公司"的筹建及停办的始末，遗憾的是书中并未提到影片《三娘教子》。

1976年香港广角镜出版社出版

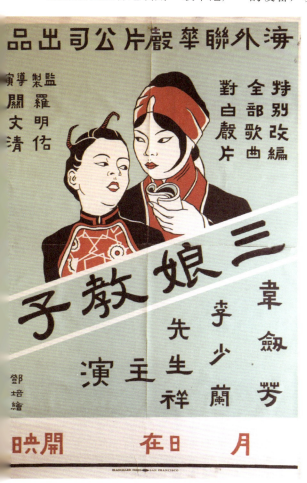

海外联华声片公司出品的《三娘教子》海报

美国印制的《三娘教子》海报

的关文清本人撰写的《中国银坛外史》一书中，比较详细地讲述了粤语片《三娘教子》的拍摄、放映始末。

1934年，关文清赴美国为"海外联华"招股。在1932年关文清于旧金山结识的美籍华人赵俊尧、赵树燊父子等的帮助下，关文清很快便筹集到了3万美元股本，并用其中的2万美元购买了一套当时最先进的电影录音设备，用来拍摄有声电影。

海报的绘制者邓培生平不详，印刷厂BLANCHARD PRESS（布兰查德印刷厂）也无从查找

设备商建议，在新设备制造完成后拍摄一部影片。一是为了试机，二是为了培训使用者。关文清采纳了这个建议，决定拍摄一部粤剧舞台记录片，选的是《三娘教子》这出戏。

为什么选择粤剧电影呢？这也有一定的考量。

如果拍摄故事片，投资大不说，选题、选演员都很麻烦，拍摄周期也长。如果选择粤剧舞台记录片就很方便了。旧金山唐人街华人主要以广东人为主，喜爱粤剧的人很多，这里本身"大舞台"就有粤剧戏班子，演员、剧目观众都是现成的。

于是选了"大舞台"著名花旦韦剑芳的拿手戏《三娘教子》，关文清当仁不让地拿起导筒。在影片的拍摄中，关文清也颇下了些功夫，例如在粤剧舞台上，扮演儿子的小生往往比扮演三娘的花旦岁数还大，观众对此早就司空见惯。但关文清认为电影不同，要力求真实，于是挑选了学唱粤剧多年的12岁少女李少兰扮演儿子。

经过一个月零三天的拍摄，《三娘教子》完成并在旧金山公演。设备先进，声音效果极好，投资人都很满意。因为电影票的价格比在剧场演出的粤剧票价便宜，观众也比较踊跃，票房也很好。

上页的海报就是当时《三娘教子》这部影片公映时使用的，1开幅面彩色，旧金山当地印刷厂制作。该海报历经80多年，纸张已经变脆，画面虽然有些简单，但记录了那段简短的历史。

《三娘教子》的主演韦剑芳凭借这部影片开启了银屏生涯。后来她又参演了多部粤语电影，有1937年关文清导演的《关防血泪》；1937年中国第一位粤语片女导演伍锦霞导演的《民族女英雄》；1938年洪仲豪导演的《玉葵宝扇》；1939年李应源执导的香港喜剧片《斗气夫妻》；1940年赵树燊导演的《华侨之光》等。

湮没的悲歌——沦陷区的电影

著名表演艺术家赵丹以及在国统区的电影人,在抗战胜利后回到上海做的第一件事就是调看沦陷区上海电影人拍摄的电影。看后大家感叹不已,因为这些上海电影艺术水准之高,超出了他们的想象。

在"八一三"后留在上海"孤岛",以及太平洋战争后上海全面沦陷期间留在上海的电影人,除了一少部分去了大后方,更多的人无奈地留下。可以说留在上海的电影人,集合了当时中国电影行业的大半壁江山。

这段时期拍摄的中国电影,相当长的一段时间不愿被人提起,更有甚者称之为"附逆""汉奸电影"。但历史终归无法抹杀,近年来研究这个时期电影的学者越来越多,成果也很显著,因为这一时期的电影对中国电影的贡献"在于对电影发展的不中断,以及培育储备大量的电影工作优秀从业者。除此之外尚有对沦陷区民众娱乐需要的纯净而无缺的供应,同时也抵制了日片的入侵"(林畅:《湮没的悲欢——"中联""华影"电影初探》,中华书局(香港)有限公司 2014 年版)。

本文不是研究这个主题的专著,只是通过作者对这一时期以电影海报为主的电影资料的收藏品,来介绍一下这些影人和影片。

1941 年 12 月,珍珠港事件爆发,日军全面占领包括法国租界及各国租界在内的全上海。那时候的上海电影市场,"满映"拍摄的电影极不受欢迎,中国人一般不会主动去影院购票观看。所以日本侵略者要想达到"繁荣电影市场""文化占领"的目的,就必须鼓动中国电影人出来拍电影给中国观众看。

拍电影这种事用武力是不行的,诱惑也够呛。当时上海的中国电影人这点骨气还是有的,谁都知道给日本人拍摄他们想要的"国策"电影就是当汉奸。

全面沦陷初期的上海电影业可谓一片萧条。电影制片厂没有了欧美的胶片供应

上海"孤岛"时期的1940年,艺华影业公司出品的岳枫导演的影片《阎惜娇》1开幅面海报,伪满洲映画协会发行。故事讲述的是《水浒传》中宋江杀惜的故事。主演貂斑华又名吴佩华,28岁因肺结核早逝,平生演了10部电影,《阎惜娇》是最后一部

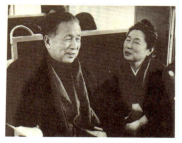

晚年的川喜多长政和夫人

无法维持拍摄，即便用库存胶片拍出电影也要面临日方严苛的审查。电影厂无法开工，广大电影人就会失业。而电影院，本就失去了欧美影片的供应，日本人的电影又没人看，如果没有国产片的话就离关门不远了。

上海沦陷区的民众需要电影，市场需要电影这样的文化产品。

这时候出现了一个日本人，使上海的电影业出现了转机。

1937年底，日军占领上海，由于电影厂都集中在法租界，上海电影人还勉强可以继续不受日军影响制作电影。于是，日本陆军请求东和商事的川喜多长政出山管理中国电影。1939年6月成立了中华电影股份有限公司（简称"中华"），川喜多长政担任专务董事长，负责制作、发行中国人拍摄及中日合作拍摄的电影。"中华"的组织机构实质上是半官方性质，表面上看是中日合资，但实质上无论是在行政管理还是在电影业务上，均直接受到日本控制下的伪政府的操控。

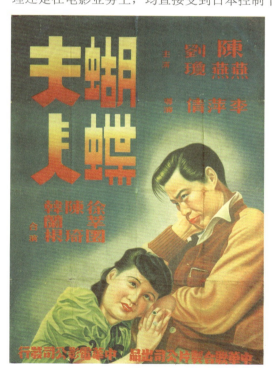

中华联合制片股份有限公司成立后拍摄的第一部影片《蝴蝶夫人》的原版海报，手绘版，1开幅面。该片由中国电影史上有名的多面手李萍倩执导，主演陈燕燕、刘琼、徐梓园、陈琦、韩兰根，中华电影公司发行

川喜多长政对伪满洲映画协会的作品在当地不受欢迎的情况有所耳闻，他探索避免由日本人主导电影制作，主张提供胶片给中国人，让中国人自己完成影片，不对电影内容过多干涉的方针。当然，不论看上去这个方针显得多么自由，一个基本事实无法改变：这一时期日本人在军部的庇护下，统治了中国的电影界。

这位名叫川喜多长政的日本人的父亲川喜多大治郎是一位军事家，曾应清政府邀请在保定军官学校任作战学教授，深受清政府和段祺瑞等士官学生的重视和尊敬，任期届满后被袁世凯留在北京担任其军事顾问，后来受到日本军方的猜疑而被暗杀。

川喜多长政长大后来到北京大学学习，深受喜爱中国文化的父亲影响，他也很喜爱中国文化，得知父亲死因真相后对中国的情结更深。父子两代

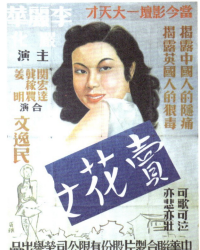
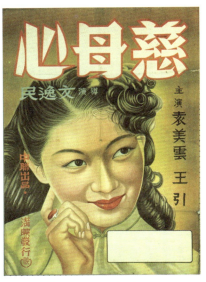

1942年，"中联"拍摄的第三部影片《卖花女》，导演文逸民，主演李丽华、严化。该片的原版海报为手绘1开幅面，里面落款的中华联合制片股份有限公司与中华电影股份有限公司的全称，比较少见，其他海报多为简称。海报作者落款"百祺"，其人不详

1942年9月24日发行的影片《慈母心》，导演文逸民，主演袁美云、王引。该影片由"中联"出品，正式发行方是中华电影公司，再授权伪满洲映画协会发行，海报也是"满映"制作的。这种海报属于授权海报，有别于头版海报，2开幅面

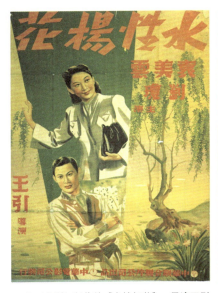
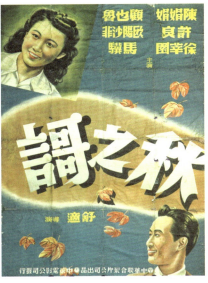

1943年"中联"制作的《水性杨花》，导演王引，主演袁美云、刘琼，中华电影公司发行，1开幅面。王引是演、导俱佳的电影大师，第一届金马奖影帝获得者，晚年获金马奖特别成就奖

1943年，"中联"拍摄的最后一部影片《秋之歌》，导演舒适，主演陈娟娟、顾也鲁、许良、徐莘园、马骥、欧阳莎菲，中华电影公司发行，海报1开幅面

近代电影海报探幽　　　　　　DIANYINGHAIBAO

影片《博爱》的专刊和宣传品及原版照片。封面为"11美图",里面是11位"中联"女明星,从左到右第一排为:陈燕燕、李红、袁美云、陈云裳、顾兰君、周曼华、李丽华,第二排为:陈娟娟、胡枫、顾梅君、龚秋霞

当时广东电影媒体关于《博爱》的报道

的中国情结令川喜多长政对中日战争产生了自己的看法,他希望用一己之力在中日电影文化合作方面发挥作用,他凭借在日本政府高层的关系,凭借对中国文化、中国电影的了解和与上海的电影制片人非同寻常的关系,成为日本全面占领上海后电影方面的负责人。

1941年太平洋战争爆发,日本全面占领了上海。这一时期以张善琨为代表的上海电影人也希望继续拍电影,但不想让日本人干涉影片的拍摄。经过与川喜多长政为代表的日伪方面的周旋,最终张善琨的"无间道"起了作用,与日方达成"默契",即日方提供资金和当时极度紧缺的胶片,但不干涉中方拍摄故事片;中方不拍反日的影片,也不拍摄歌颂日伪的影片。

那时上海的电影业始终都在重组,在川喜多长政和张善琨的推动下,1942年4月10日,联合"新华""艺华""国华"等11家电影公司成立了中华联合制片股份有限公司(简称"中联"),成为中国电影史上最大的电影公司。"中联"由川喜多长政任副董事长,张善琨任总经理。根据1942年5月9日该公司呈报给伪上海市政府社会局的股东名册载,总股数为三万股,排在第一、第二位的是大股东川喜多长政和张善琨,每人各六千股,其他股东为该公司的发起人。

因此,川喜多长政的"中华"与新成立的"中联"之间的关系并非从属关系,而是各有分工、相互独立的两个公司。在一份"中华"关于"中联"成立的声明中,

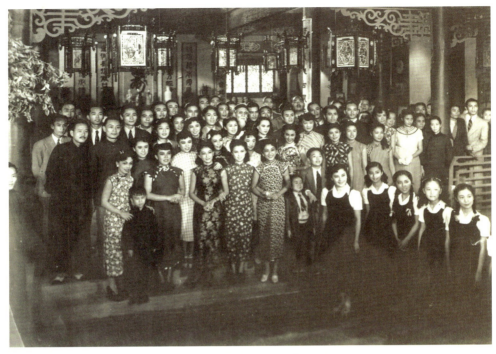

1942年,《博爱》演职员大合影原版照片

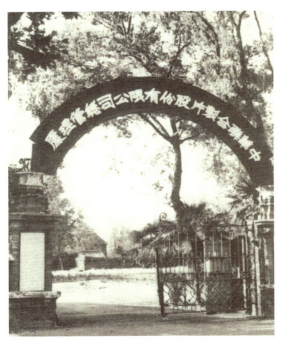

"中联"的大门

对"中华"的独立性地位依然给以了强调:"本公司并不因中华联合制片公司之成立而与其组织与地位上有所变更,本公司依旧单独存在,保持其初衷。"在性质上,"中华"是直属于汪伪政府管理的半官营公司,"中联"公司则是纯粹的民营公司;在分工上,"中联"只负责制作影片,而"中华"则主要负责发行,发行影片也一直是"中华"的主业。

"中联"自成立到被合并,两年内共拍摄完成了46部影片。

在"中联"拍摄的影片中,有两部集体创作、大牌云集的大片不得不提:一部叫《博爱》,一部是《万世流芳》。

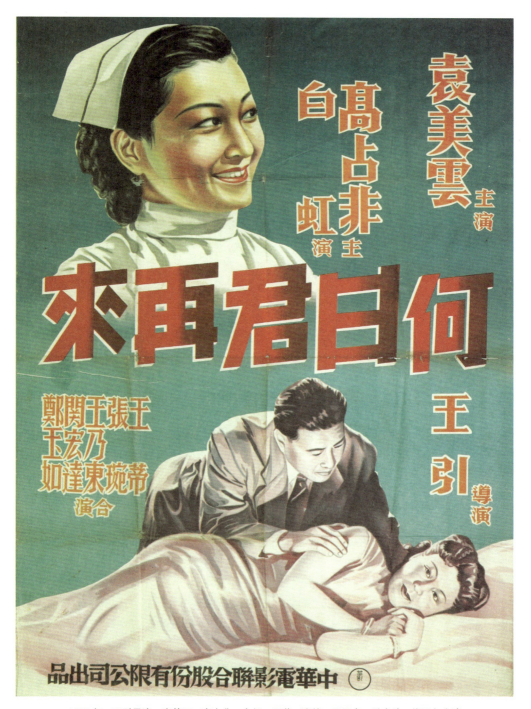

1943年，王引导演，袁美云、高占非、白虹、王蒂、张婉、王乃东、关宏达、郑玉如主演的影片《何日君再来》，中华电影联合股份有限公司出品发行。1开幅面原版海报

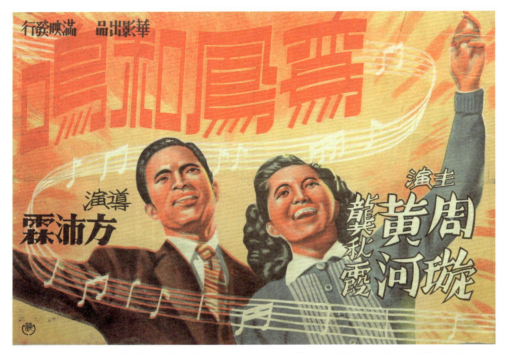

1943年《鸾凤和鸣》影片的授权海报。由"华影"授权"满映"发行影片时制作的2开幅面海报

《博爱》于1942年由"中联"出品，内容包括11个小故事：人类之爱、儿童之爱、乡里之爱、同情之爱、父女之爱、兄弟之爱、互助之爱、夫妇之爱、朋友之爱、团体之爱和天伦之爱。"中联"将此片列为巨片推出，全体演职员出动，号称"十六大导演，四十大明星"呕心沥血之作。"《博爱》由汪伪政府所控制的中华电影联合股份有限公司投拍，讲的是风花雪月，又从汪伪政府的意识形态出发，所以在抗日胜利之后无论在内地还是台湾都没再放映过，只做学术研究之用。"

1943年，川喜多长政主持的中华电影股份有限公司与中华联合制片有限公司以及伪满洲映画协会合作拍摄了一部影片《万世流芳》。这部影片联合张善琨、朱石麟、卜万苍、马徐维邦四大导演，同时聘请陈云裳、袁美云、高占非、王引以及伪满洲明星李香兰五大明星出演，阵容庞大。

1943年1月，汪伪政府对英美宣战，同时禁止放映所有英美电影，并颁布《电影事业统筹办法》，将制片、发行、放映一元化，在"中华""中联"的基础上再将上海的大部分私营电影公司以及电影院合并成立了集制作、宣传、发行、放映于一体的"中华电影联合股份有限公司"，简称"华影"。

1943年5月12日，"华影"宣布成立，资金5000万元，中方占60%，日方占25.5%，"满映"占14.5%。汪伪宣传部长林柏生任董事长，川喜多长政任副董事长，张善琨任常务董事兼副总经理。

成立后的"华影"的实际主持人还是川喜多长政和张善琨。自成立到1945年8月日本投降为止，共拍摄完成了80部影片。"华影"成立后拍摄的第一部影片是卜万仓导演、周璇重回影坛主演的《渔家女》。

1944年底，张善琨被日本宪兵队拘捕，原因是宪兵抓到了重庆派到上海的特工蒋伯诚，在蒋的家里搜出了"中联""华影"的剧本并证明了张善琨暗中和重庆方面有联系。在被囚禁29天后，张善琨被川喜多长政救出，之后张善琨带妻子童月娟跑到了大后方。

原来在貌似繁荣的背后，实际上每一部言情片、社会伦理片、古装片，张善琨都向重庆方面汇报，在得到同意后才开始拍摄；而川喜多长政也频繁周旋于日本军部方面，巧妙博弈。如此，市场得到了一定的繁荣，大家不仅保住了饭碗，还延续发展了中国电影。

战后的1947年，张善琨与李祖永一起成立了永华影业公司，后又成立了著名

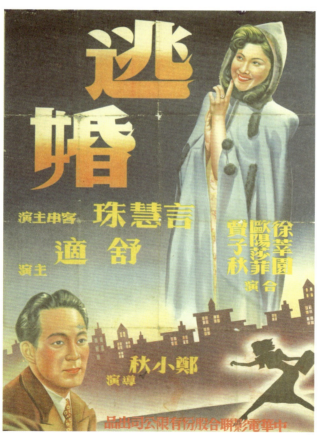

1943年，由郑小秋导演，舒适、言慧珠、欧阳莎菲等主演，中华电影联合股份有限公司出品发行的《逃婚》

的长城影业公司继续着电影事业，1957年张善琨去世。

那些参加过"中联"和"华影"的影人们，基本代表了中国的早期电影史上的人物。抗战期间他们中的大多数人去了香港、台湾，成为港台地区电影发展的拓荒者和不可缺少的主力；留在大陆的，后来也大多是新中国电影事业的重要力量。

他们中的主要人物有：

导演：方沛霖、朱石麟、张石川、岳枫、马徐维邦、张善琨、卜万仓、李萍倩、郑小秋、徐欣夫、桑弧、舒适、屠光启、王引、杨小仲、黄汉、文逸民、孙敬、何兆璋、吴文超、吴永刚等。

男演员：王元龙、王引、吕玉堃、韩兰根、徐立、黄河、刘琼、严俊、姜明、顾也鲁、高占非、梅熹、舒适、徐风、龚稼农、殷秀岑、关宏达、严化、金焰、金山等。

女演员：王熙春、周璇、陈云裳、周文珠、周曼华、白光、李静、李丽华、顾兰君、陈燕燕、胡枫、袁美云、陈娟娟、凤凰、王丹凤、陈琦、淡瑛、童月娟、张琬、张萍、貂斑华、梁影、慕容婉儿、顾梅君、龚秋霞、王人美、英茵等。

大片《万世流芳》

1943年,在川喜多长政主导下,由"中华""中联"和"满映"三家联手投资300万元拍摄影片《万世流芳》,该片集中当时四大导演五大演员悉数登场,花了大阵仗拍摄。其实该片早在1942年10月20日就开始动手打造了。

影片原名《鸦片战争》,也有人称之为《鸦片之战》,后改名《万世流芳》,编剧周怡白,对白分幕朱石麟,导演张善琨、朱石麟,执行导演卜万仓,导演顾问马徐维邦,布景方沛霖、张汉臣,摄影周达明、余省三,录音林秉宪。按"中联"的说法,该影片是超过《博爱》的大投入全明星影片。

名义上是合作,"满映"实际也就只派出了山口淑子一个人以李香兰的名义出演,另由岩崎昶陪同,顺便处理一些事务。《万世流芳》是以林则徐禁烟为题材,在日本人看来,是响应了其"对抗英美"的口号;而在中国人看来,却又能像影片《木兰从军》(卜万苍,1939)那样,以"借古讽今"的形式解读出抗日思想来,可谓是生存在夹缝中的上海影人与川喜多长政智慧的结晶。虽然该影片是日本的"国策电影",战后亦成为禁片(被视作"汉奸电影"的典型代表),但由于该影片也是中国第一部以鸦片战争为题材的影片,在当时却红遍了全中国。

据张善琨先生介绍:"本来我们预定《鸦片之战》列入'中联'第一期出品,后来发现剧本上有许多缺点和不妥之处,为郑重起见,便将此片暂缓拍摄,并请周贻白先生等重新修改剧本,并加以修正,费时数月,方始全部脱稿。同时'满洲映画会社'来函通知我们,愿意和我们合作,并派李香兰小姐来沪,加入演出。我们为增强阵容,除由原定主角袁美云和高占非以外,再加入陈云裳、王引等多人。同时导演一职,我们四个人共同合作担任指挥工作,也许是工作效能上,比较有些成绩。"可见《万世流芳》能够被搬上银幕,确实颇费周章。

美国伊利诺伊大学亚太研究中心主任傅葆石（Poshek Fu）教授主要从事现代中国的电影史、知识分子史以及文化史研究，其试图运用历史重谈电影，也运用电影重看历史。傅葆石通过阅读大量的原始文献，对以林则徐为原型的电影《万世流芳》进行了独树一帜却又极富说服力的解读。《万世流芳》原本是汪伪政权在日本政府的操纵下，为了宣扬自身合法性、宣传"大东亚共荣共存"以及反对英美而被拍摄的一部殖民电影。然而，由于日本在早期统治时期要顾及上海国际形象的客观需要，尤其是沦陷区电影工作者自身的努力，它在最后却被拍成了一部"脱离大历史""谈情说爱"的娱乐电影。《万世流芳》以鸦片战争作为故事骨干，暗地里反映日本人抨击英美军国主义的意识形态（剧中主要角色包括高占飞、陈云裳、袁美云、李香兰、王引）。但作者的分析，是全剧反而比较着力于林则徐的几段恋爱关系，而重归中国观众喜爱的"才子佳人"的通俗模式，有意地淡化战争和历史情节。

有意思的是，当时日本人拍摄《万世流芳》这部所谓"国策影片"，企图以历史上英国发动鸦片战争侵略中国的史实，转移中国人民对日军侵华行为的反抗。但其不曾料到歪打正着，却激起了中国人民对所有帝国主义的仇恨。

为了能让李香兰在片中发挥歌唱才华，卜万苍在拍摄期间请来了词曲大家李隽青、梁乐音，要他们根据剧情专门为她写一首歌。于是，他们便联袂创作了《卖糖歌》和《戒烟歌》。影片上映后，李香兰便随着"林则徐女儿"和这两首插曲迅速大红大紫起来，成为家喻户晓的"歌影双栖艺人"。李香兰演唱的《卖糖歌》不但当时在上海、华北广为流传，后来还风靡至港澳地区。

《万世流芳》能获得成功，除了很给力的武打明星外，还有许多的幕后英雄。如扮演叶利阿妥的严俊，其对于外国人的动作颇有心得，将人物形象刻画得非常明朗；再如姜明与饰母亲的袁美云，自始至终能把握住人物个性，演技也非常突出。不过遗憾的是，海报上没有他们的姓名，他们也只能做"幕后英雄"。

当时《万世流芳》影片在全国不同地区都反应强烈，敌占区公演，国民党统治区公演，连八路军边区也放映。无论是亲日还是抗日的阵营，对这部影片都印象深刻，全中国都认识了这个"北京出身的中国女演员"。据李香兰在自传中回忆，战后她以政客身份访问朝鲜时，金日成主席主动上前与她握手，并对她说道："我在白头山抗日游击队的时候，看过很多你的照片和电影。人生不能仅仅只有战斗，享乐、听音乐也是必要的。"

2002年4月，中国华侨出版社编辑出版了《张爱玲文集·补遗》一书，收录有陈炳良先生对本篇影评所做的中文翻译，现引用如下，以供参考：

《万世流芳》（中华、中联、满映联合出品。高占非、王引、蒙纳、严俊、李香兰、陈云裳、袁美云主演。）

现代中国人不喜欢看旧中国的某些东西。如果外国影片有缠足、蓄辫和吸鸦

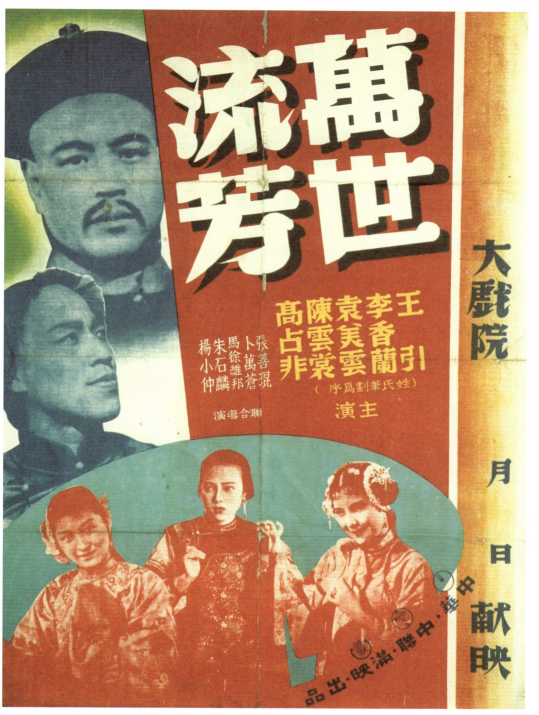

《万世流芳》2开幅面海报。该海报为摄影版，这种制作方法在当时很先进

大片《万世流芳》　　　　　　　　第七篇

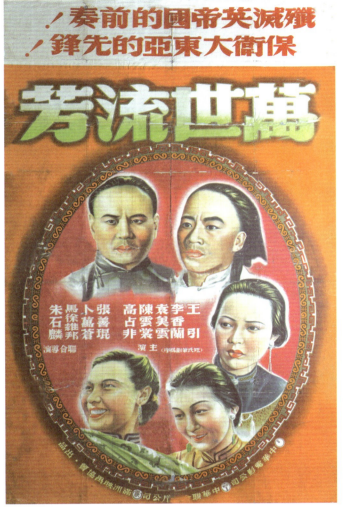

《万世流芳》1开幅面原版海报

片的镜头，准会引起愤怒的抗议。在"万世流芳"之前，没有中国影片涉及吸鸦片。而我们得承认吸鸦片至今仍甚普遍。因此，"万世流芳"对这惨痛题材坦诚地从多个角度来处理，是值得我们赞扬的。另一方面，这影片在短暂的中国电影史上是件值得大书特书的事。虽然由于世界大战做成各种的阻碍和限制，而且资金也有限（和好莱坞的小规模制作相比，也有小巫见大巫之别），但成绩却很好。

故事主线围绕着鸦片战争的主角——两广总督林则徐的崛起和他的恋爱故事；副线则描述林氏的友人和一个在鸦片烟窟中卖糖女郎的关系。内容是林氏和他的两个女人在群众中鼓吹戒烟，他的友人本身要戒烟，而卖糖女郎则帮她的爱人戒烟。

故事本身已不乏戏剧性的材料。影片中"想当然"的爱情故事大概是为安排满映的李香兰的演出而加上去的。李小姐的歌艺使她成为片中所演角色最适当的人选。片中对话虽然精确洗练，但仍文白参半，是古装剧常有的毛病。

有几次，林氏的文告里面所用的字句被插入在对白之中，演林氏的高占非用清晰而平淡的语气说出来。高氏对这角色明显地崇拜到近乎恐惧。同样的恐惧使制片人对诠释方面有所限制。他们走回爱情剧的老路，表示出他们认为观众不能明白复杂的政治和军事的发展。事实上，中国人在过去三十年中已习惯看报纸，对林则徐的故事已可接受。如果把林的故事如实地说出来，那已是非常感人的了。

林氏奇迹地用很少人力和火力就保住了广州城；英军转攻北部沿海港口；中国屈辱求和，把林氏的禁烟成绩一笔勾销。这些好的现成材料没有在影片中用上，反而用谋杀不遂作为全片高潮。关于鸦片战争，我们只看到一张英军进攻路线图。在广州攻防战时，影片只交叉描写林氏及其旧情人的工作。后来旧情人响应林的禁烟运动，带领群众抵抗英军时，扮演一个不怎么道地的圣女贞德，在战场上牺牲。

故事开场把真实的史事综合得非常好。蒙纳和严俊用他们对华人强烈的讽刺把鸦片烟窟的气氛演活了。而林总督则在积愤，蓄势准备一击。但是一击不中，全盘皆输。片中把作为激发复仇意志的失败场面演来过于轻描淡写。主要是因为故事在应该发展时却收束到个人身上去。在和约签订，林氏被革职流放，他在离开广州时对崇信他的群众说了得体的话，还到他旧爱的坟头凭吊。

陈云裳饰演那个如果不是因为小小误会便会嫁给林则徐的女子。她演得过火一点。她的演技和李香兰、王引（饰林氏的友人）的直率，和高占非的不苟言笑配合不来。至于饰林夫人的袁美云则非常中国式，令人喜爱。

由于中国电影制作从没有动用像《万世流芳》这么多的资金和这么多的好演员，我们对一切细节的要求是合理的。大部分的细节处理得很好，把筷子插在煎药的罐子里用来驱走恶鬼，就是个例子。但是如果注意到婢女要扶着女主人的手和怎样叩头等细节，以实现历史真实感，那就更好了。

这部影片给我们上世纪的中国，一个非常好的缩影。中国现在对本身已有成熟的了解，不再急于把往日的羞辱掩盖起来了。

《万世流芳》影讯

霍元甲电影始于何时

历史上确有霍元甲其人,他生于1868年1月18日,卒于1910年9月14日。是清末著名爱国武术家,字俊卿,生于天津静海。霍元甲出身镖师家庭,继承家传"迷踪拳"绝技。

霍元甲在中国近代的武术史上是一位传奇式的英雄人物。霍元甲享名海内外,他武艺出众,又执仗正义,抱着为国雪耻、振奋民族的强烈愿望,在天津和上海,先后同俄、英、日等东西洋力士比武,并打败外国洋力士,为中华民族争得了荣光,令国人扬眉吐气、欢欣鼓舞。

孙中山对霍元甲"以武保国强种"的胆识给予了很高的评价。在精武会成立10周年之际,他亲临大会,题写了"尚武精神"四个大字,以示对霍元甲的纪念。

我和很多同龄人了解霍元甲是因为那部造成万人空巷的电视连续剧《大侠霍元甲》。这是由中国香港丽的电视(亚洲电视前身)出品的一部20集电视剧。1983年该剧成为中国大陆引进的第一部

台湾地区版《霍元甲》海报

香港电视剧集,在广东电视台首播,之后在各地电视台播放。播出之时收视率极高,盛况空前。它的播出造成了大陆的武侠文化热潮和学习粤语的热潮。片中的主题曲《万里长城永不倒》经典永流传,一直唱到今天。

我们再次看到"霍元甲热"是2006年。那是由于仁泰执导,李连杰、孙俪、邹兆龙、鲍起静出演,袁和平、周杰伦加盟的动作片《霍元甲》。

创作团队对这部影片下了大功夫。《霍元甲》定位在"高手的真打实斗"上,导演于仁泰花了两年时间寻找各门各派的动作精英与李连杰"过招"。工作队伍花了半年分别走访了中国、泰国、英国、美国等国家,终于找到数名高手,包括首位获奥运金牌的泰国拳王Somluck Kamsing、澳洲顶级摔跤手Nathan Jones、世界自由搏击金腰带Jean-Claude以及德国剑术专家Brandon Rhea等加盟影片。

德国版《霍元甲》海报

这部影片获得第26届香港电影金像奖,包括"最佳影片""最佳男主角""最佳动作指导""最佳原创电影歌曲"等8项大奖。

前面介绍的关于霍元甲的影视作品只是我们大陆观众最熟悉的两部。其实早在1980年,香港导演罗嘉甫就曾执导过《迷踪大侠霍元甲》;1982年袁和平也曾执导过电影《霍元甲》;2005年还有午马导演版的《无敌小子霍元甲》,讲述的是少年霍元甲的故事。

电视剧方面,2001年有赵文卓主演的34集电视剧《霍元甲》;2007年郑伊健也主演过翻拍于1981年版《霍元甲》的同名42集电视剧。

以霍元甲弟子陈真的故事为主的电影也很多,著名的有1972年李小龙的《精

2006年《霍元甲》1开幅面原版海报

武门》，1994 年李连杰版的《精武英雄》等。

最早的霍元甲电影却是拍摄于 1944 年，这个就比较鲜为人知了。

这是日本侵占上海时期"华影"拍摄的《霍元甲》，是中国最早拍摄的霍元甲电影，由吴文超导演，舒适、陈娟娟主演。

在那个年代能出现这样一部影片，主创人员是要冒一定风险的。这样的电影能够通过日本人的审查，也许和《万世流芳》一样，日本方面或许认为这是一部"大东亚"对抗"英国帝国主义"的电影吧。

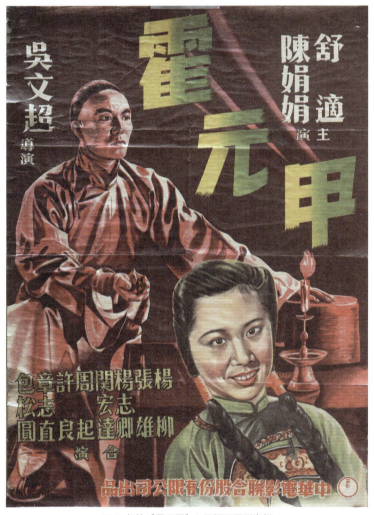

1943 年的《霍元甲》1 开幅面原版海报

王丹凤的几部早期影片

中国著名表演艺术家王丹凤原籍浙江宁波,原名王玉凤,1924年8月23日出生于上海。从艺40年的王丹凤的代表作有:《新渔光曲》《家》《女理发师》《桃花扇》和《护士日记》。1962年,被选为新中国首次推出的"22大影星"之一。

王丹凤的电影生涯始于1941年,那一年她被朱石麟导演发现,改名王丹凤。在朱石麟导演,桑弧编剧,顾也鲁、吴茵主演的《灵与肉》中扮演一个女学生。随后在当年年底,王丹凤又在于编剧、屠光启导演的《新渔光曲》里一跃成为女主角,与当时的红小生黄河配戏。

王丹凤先后在"中联""华影"影业公司陆续主演和参演了《落花恨》《春》《秋》《博爱》《断肠风月》《浮云掩月》《三朵花》《合家欢》《两代女性》《万紫千红》《新生》《丹凤朝阳》《第二代》《红楼梦》《大富之家》《教师万岁》《凯风》《春江遗恨》《情海沧桑》《人海双珠》《鹏

1943年,王丹凤主演了由中华电影联合股份有限公司拍摄、杨小仲导演的《三朵花》。海报为1开幅面,采用摄影图片印刷的方式,也被称作摄影版海报,这在当年是不多见的

1943年，王丹凤与黄河主演的影片《新生》，这是"华影"发行的原版海报

1943年，"满映"发行《新生》时的海报，属于授权海报，2开幅面

1944年，王丹凤与当红女星陈琦、欧阳莎菲一起主演的影片《大富之家》，民国时期著名导演屠光启执导，"华影"发行。海报为1开幅面摄影版

程万里》《莫负少年头》《人海双珠》共计23部影片。

抗战胜利后，王丹凤从不与任何一家影业公司签订固定合同，所以王丹凤自由选择在各影业公司相继拍摄了大量的影片，当时享有上海电影界著名女演员中拍片最多的"高产女星"之称誉。期间在柳氏兄弟联合创办的国泰影业公司拍的影片最多，使国泰的这家影业公司成为上海电影界的新宠。

新中国成立后，王丹凤返回上海，陆续拍摄了《家》《女理发师》《桃花扇》和《护士日记》等经典影片。在《护士日记》中王丹凤扮演的女护士简素华，其慈母般哄着高昌平的女儿入睡时轻声哼唱的摇篮曲《小燕子》："小燕子，穿花衣，年年春天来这里……"不但得到了少年儿童们的喜爱，而且也成为几十年经久不衰的经典歌曲。

1978年，王丹凤参演了《失去记忆的人》，随后又主演了喜剧片《儿子、孙子和种子》，并于1980年在峨影厂主演了《玉色蝴蝶》。《玉色蝴蝶》是王丹

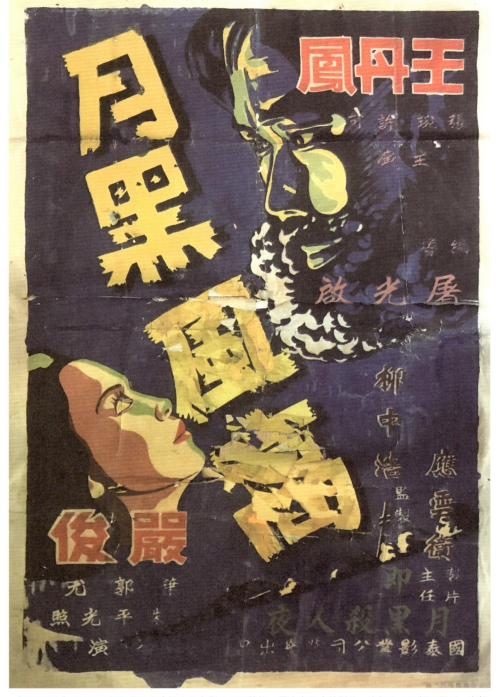

《月黑风高》是1947年王丹凤主演的由国泰影业公司拍摄、屠光启导演的影片,海报为1开幅面原版。海报采用的是木版画的形式制作的,即在多块木版上直接印刷,形成彩色木版海报。这种海报上面有层较厚的油墨,时间长了很容易脱落,保存不易。当年国泰影业公司的很多片子的海报都采用这种方式制作,独树一帜。

新中国成立后,也偶有用木刻版画原印的方式制作过电影海报,例如1963年著名版画家立群先生为记录片《公社自有回天力》创作的海报

王丹凤的几部早期影片　　　　　第九篇

凤告别影坛的封箱之作。

多年以来我收藏了王丹凤演出的新中国成立后几乎所有的电影海报，王丹凤在民国时期拍摄的5部影片6种海报，是个人出演的影片海报数量较多的。最大的遗憾是，未能在2018年王丹凤去世前请老人家在海报上签名，尤其是在罕见的民国时期的海报上签名。

今斯人已逝，万千感慨，只能写下小文以示纪念。

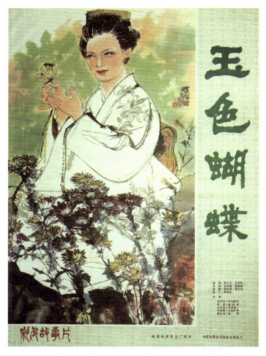

王丹凤的银幕收山之作《玉色蝴蝶》1开幅面海报，程十发绘制

周璇演唱《不变的心》

歌曲《不变的心》是抗战时期沦陷区上海中华电影联合股份有限公司(简称"华影")拍摄的电影《鸾凤和鸣》的主题曲,由李隽青作词,陈歌辛作曲,周璇演唱。该曲于1943年与电影一起在中国大陆发行。表面是一首普通不过的小情歌,但是,歌词却有着深刻的内涵,真正地表达了沦陷区的广在民众不堪日寇的欺压、不愿做亡国奴,用歌曲《不变的心》来企盼祖国早日光复。

随着电影《鸾凤和鸣》的发行,歌曲《不变的心》在上海、重庆以及广大的敌战区流行开来,人们用隐藏的心声唱出内心最迫切的期望。《不变的心》歌词如下:

你是我的灵魂　你是我的生命
我们像鸳鸯般相亲　鸾凤般和鸣
你是我的灵魂　你是我的生命
经过了分离　经过了分离
我们更坚定
你就是还得像星　你就是小得像萤
我总能得到一点光明　只要有你的踪影
一切都能改变　变不了是我的心
一切都能改变　变不了是我的情
你是我的灵魂　也是我的生命
经过了分离
我们更坚定
你就是还得像星　你就是小得像萤

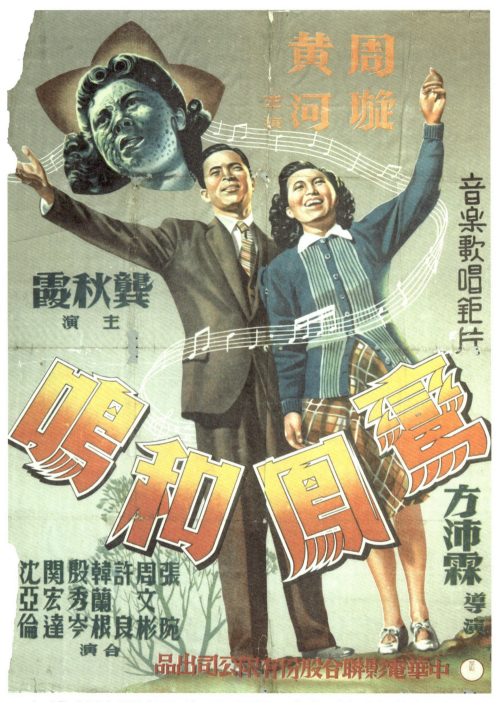

1943年"华影"发行的音乐影片《鸾凤和鸣》1开幅面原版海报,周璇、黄河、龚秋霞主演,歌舞片大王方沛霖导演

周璇小照

我总能得到一点光明　只要有你的踪影
一切都能改变　变不了是我的心
一切都能改变　变不了是我的情
你是我的灵魂　也是我的生命

著名词人陈蝶衣是这样说歌曲《不变的心》的：

到八年抗日战争的后期，我在上海看到了一部周璇主演的电影《鸾凤和鸣》，也有一首歌，歌名《不变的心》。起句是"你是我的灵魂，你是我的生命"。接着是配合片名的"我们像鸳鸯般相亲，鸾凤般和鸣"。乍看起来似乎只是鸳鸯蝴蝶派的措辞，通过了管弦的伴奏也不过是所谓"靡靡之音"而已！其实如上的措辞乃是衍文，旨在掩护。我相信，'孤岛'上的人民在影院里听到《不变的心》之演唱，必然也能够体会到"响外别传"的信息……

我，继此之后一次又一次地听，听姚莉在"仙乐舞厅"的歌台上唱，听梁萍在"国际饭店"的"孔雀厅"唱，一声又一声地唱出：一切都能改变，变不了是我的心；一切都能改变，变不了是我的情。我，每听一次，便掉一次眼泪。我，当时还是年轻人，满是青年人应有的热血、热忱。除了初衷的共鸣之外又发觉，此种具有极深极深的"爱国情操"之歌曲，实在有"发扬光大"的必要。

周璇加入"中联"时的报道

周璇演唱《不变的心》　　　第十篇

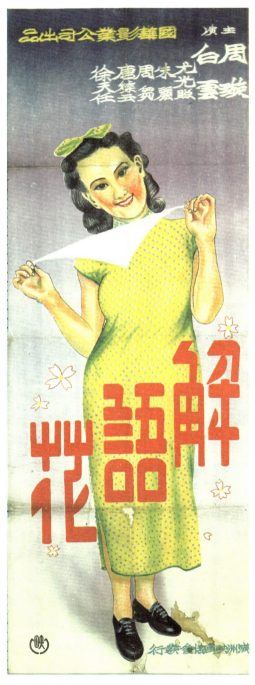

1941年，周璇在国华影业公司拍摄的《解语花》中担任女主角并演唱主题曲《解语花》。这是"满映"发行的《解语花》2开幅面海报

《不变的心》是爱国情操之歌，陈蝶衣也在这一年悄然进军乐坛。因李隽青这首《不变的心》，陈蝶衣从一个报人向专业从事歌曲创作华丽转身，成为中国早期流行音乐乐坛重量级人物，此后成为极出色词人。《不变的心》这首歌影响了陈蝶衣的后半生。

《不变的心》演唱者周璇，20世纪30年代初以"金嗓子"闻名天下，随后歌而优则演，在多部影片中担当主演，是中国早期名副其实的双栖明星。自1935年在《风云儿女》中的配角开始，到《马路天使》的一举成名，周璇一直活跃在银幕上并担当多部影片主题歌的演唱。

1942年，周璇在拍完《梦断关山》后离开国华影业公司，宣布退休。1943年4月，在卜万仓的反复劝说下，周璇复出加盟了中华联合制片股份有限公司（"中联"），主演了《渔家女》并演唱主题歌，轰动一时。

1944年在"华影"，周璇主演了音乐电影《鸾凤和鸣》并演唱了《不变的心》《红歌女》《讨厌的早晨》在内的7首歌曲，再次取得轰动。

"满映"的电影

"满映"的全名叫株式会社满洲映画协会,就是伪满洲电影股份有限公司,成立于1937年8月21日,地址在新京特别市即长春市。是集记录片、故事片等电影的拍摄、洗印、发行、进出口、电影学校、电影院、音乐团等于一体的大型电影娱乐公司,当时的规模曾为亚洲第一。其第一任理事长金壁东是晚清肃亲王善耆的第七子,川岛芳子的亲哥哥。真正将"满映"推向高峰的人却是第二代理事长日本人甘粕正彦。伪满洲映画协会的成立,是为了"教化"伪满洲人民和宣传日本帝国主义的所谓"国策"。

伪满洲映画协会成立前,伪满洲的电影拍摄活动主要是日本人创办的"满铁"(南满洲铁道株式会社)的电影机构。而整个东北地区最早的电影活动也和日本人有关,那是1904—1905年的日俄战争期间,美国人和俄国人在大连拍摄了日俄战争的场

"满映"输入的1938年艺华影业公司拍摄的中国影片《凤求凰》,由李萍倩导演,韩兰根、关宏达主演,海报由"满映"制作发行,1开幅面

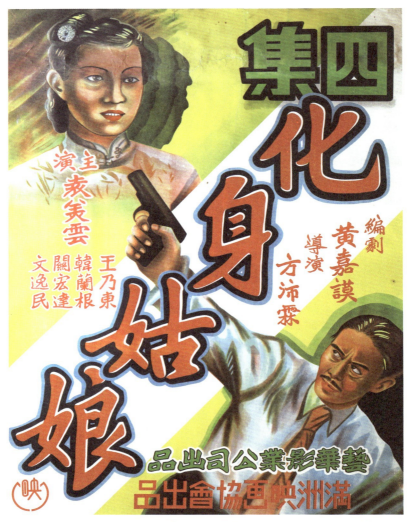

"满映"输入的1939年艺华影业公司拍摄的中国影片《化身姑娘》,由方沛霖导演,袁美云、文逸民、韩兰根、关宏达主演,海报由"满映"制作发行,1开幅面

面,并在当地放映。在东北拍摄故事片的,最早的应该还是中国人。1925年哈尔滨明声影片公司出品的影片《心》,其电影海报近年被发现,证明了东北地区很早就有故事片的拍摄与发行。

在"满映"成立之前,伪满地区的电影院放映的影片最多的是美国影片,其次是中国上海电影公司拍摄的电影,再次是日本电影和欧洲电影。"满映"成立后,这一现象有了变化。在1941年太平洋战争爆发后,伪满地区电影发映最多的影片是日本片,其次是"满映"影片,再次是上海拍摄的中国影片。

"满映"自成立到结束的8年间,共拍摄故事片117部,实际完成108部,长

短记录片及教育片近 200 部，还有大量的时事新闻片。

除了拍摄发行影片，"满映"还参与制定了伪满洲的《电影法》。其势力还扩张到全国其他地区。1938 年 11 月，"满映"联合日本和伪华北临时政府，在北平成立了伪华北电影公司，除了建立摄影棚制作、发行电影之外，还修建电影院，成立表面由中国人出面实际被他们操控的燕京影片公司，拍摄了很多影片。此外，"满映"还投资参股上海的中华电影公司和中华电影联合股份有限公司，试图建立"大陆电影联盟"，可谓野心昭昭。

"满映"的中高层领导几乎都是日本人，后期才有个别中国人担任中层领导。"满映"的主创人员一开始也都是日本人，后来也才有中国人参与，最早的是导演周晓波和朱文顺。周晓波和朱文顺 1938 年就进入"满映"，担任过多部影片的副导演，"满映"理事长甘粕正彦培养他们担任导演，两人独立执导的首部影片分别是《风潮》和《谁知她的心》。

朱文顺（1920—1995），辽宁金县人，幼时家境贫寒，做过童工，为了生计从小学会一口流利的日语，甚至连日本民谣都能唱。凭着这一特长，1938 年进入"满映"。先任剧务助理，后任导演助理。1940 年，他与周晓波成为第一批独立拍片的中国导演，独立拍摄了《谁知她的心》《她的秘密》《豹子头林冲》《芝兰夜曲》等十部电影。抗战胜利后，朱文顺加入了长春电影制片厂（简称"长制"）协助金山导演《松花江上》，并担任了一个角色，后又独立导演了《小白龙》。新中国成立后，朱文顺长期在"长影"（东北电影制片厂 1955 年改名为长春电影制片厂，简称"长影"）工作，先后导演了《神秘的旅伴》《寂静的山林》《古刹钟声》《两个小八路》《初恋时我们不懂爱情》等 20 多部电影，影片类型五花八门，有文艺片、战争片，也有反特片、儿童片。无论拍摄什么类型的电影，朱文顺都

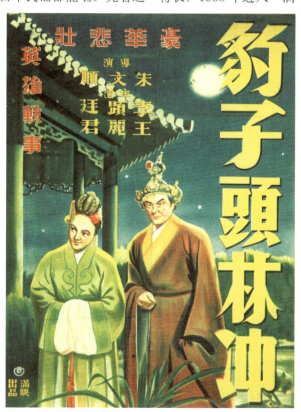

1942 年，朱文顺导演的《豹子头林冲》由"满映"出品，2 开幅面原版海报

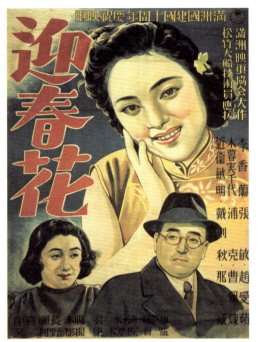

《迎春花》是1942年李香兰主演的一部重要的"满映"影片,她在片中说的一口流利的"京片子",令人印象深刻,难怪大家都把她当成中国人。本片参演的还有中国演员浦克、于洋等。

非常注重商业因素,注重票房,凡是他导演的电影,大多具有不俗的娱乐性和流行元素。

"满映"的中国导演还有王心斋、张天赐、刘国权、王则等。王心斋导演过《夜半钟声》《花花公子》等影片。

"满映"的女演员中最有名的是李香兰。李香兰本名山口淑子,1920年出生在沈阳东郊,后随父亲全家迁往抚顺、北平,拜中国人李际春为养父,改名李香兰。最早因其音乐天赋被奉天广播电台发现成为红歌星。她演唱的《夜来香》《卖糖歌》使其名声大噪,轰动全国。1938年加入"满映",担任过很多"满映"影片的女主角。

一直以来李香兰都被当成日本人培养的中国明星,以至于战后政府欲以汉奸罪处罚她时,才暴露了日本人的身份而被遣送回日本。回日本后的山口淑子继续从影,后转到电视台工作,后来又从政,一直致力于中日友好工作,得到中国政府的肯定。山口淑子(李香兰)于2014年去世,享年94岁。

"满映"其他知名的女演员还有白玫和张敏等。

20岁的张敏便加入"满映"演员训练所,成为第一期女学员。在"满映"第一部电影《壮志烛天》中,张敏扮演一位老母亲,为她一生的银幕形象定下了基调。比如《平原游击队》中的李向阳的母亲,以及《锦上添花》中的黄昏恋。张敏是"满映"级别最高的女演员,也是有影响的女演员之一。抗战胜利后,张敏先是参加护厂运动,后来又参与创建东北电影公司,名字也由张敏改为凌元。新中国成立后,凌元先后在长影和北影任演员,在《黑三角》中扮演的女特务"呱呱叫的水鸭子"——买冰棍的老太太给人印象深刻。

白玫(1921—1999),汉族,北京人,原名白玉珍,唱过京剧。1938年进入"满映"成为电影演员,主演过《有朋自远方来》《艺苑情侣》《幻梦曲》《歌女恨》《黑痣美人》《晚香玉》等影片,塑造了众多的性格各异的女性形象,有"妖艳美人"之誉,她和王福春是"满映"鸳鸯谱上最受人羡慕的一对。1953年白玫调入东北电影制片厂演员剧团任演员,先后在《寂静的山林》《马戏团的新节目》《甲午风云》

《夜半钟声》海报，4 开幅面

等多部影片中饰演重要角色。

"满映"的中国男演员中，浦克是最资深的一位。浦克（1916—2004）是山东蓬莱人，1938 年考入"满映"，开始了演艺生涯。一年之后便成为当时"满映"的青年明星。1939 年，他参演个人首部电影《真假姐妹》后星运亨通，主演、参演了"满映"的许多部影片。

1945 年，东北联军接管了"满映"，浦克积极参加宣传活动，他演出的《放下你的鞭子》曾轰动长春。1947 年，他在金山编导的影片《松花江上》与张瑞芳合作，扮演爷爷，备受赞赏。1949 年，他参加了北影第一部故事片《吕梁英雄传》的演出。之后应东北电影制片厂（简称"东影厂"）之邀，出演了《丰收》《沙家店粮站》《夏天的故事》等影片。1955 年，调至长影，他塑造的《新局长到来之前》的张局长、《地下尖兵》中饰演地下党领导人、《甲午风云》中的丁汝昌、《英雄儿女》中的朝鲜老大爷、《艳阳天》中的马之悦、《向阳院的故事》中的石爷爷等，均给观众留下难忘的印象。他的第一任妻子夏佩杰也是"满映"的演员。

此外，在我们看过的老电影《地下尖兵》中饰演国民党军统专员邹至甫，《党的女儿》中饰演叛徒马家辉、《海霞》中饰演渔霸陈占的著名演员李林；在《刘三姐》中饰演莫老爷的贺汝瑜；《林家铺子》中的陆和尚、《小兵张嘎》中的胖伪军、《烈火金刚》中的解老转的扮演者封顺；因《小镇春回》获 1969 年第七届台湾电影金

马奖最佳女配角奖,晚年在《倚天屠龙记》中扮演灭绝师太的张冰玉;《青春之歌》《小兵张嘎》的摄影师聂晶;《党的女儿》、《兵临城下》的摄影师王启民;《冰山上的来客》的摄影师张翚;《桥》《上甘岭》的美工师刘学尧;《芦笙恋歌》《创业》的导演于彦夫等,都是"满映"出身的电影人。

接管"满映"给东北电影制片厂带来了当时先进的电影拍摄设备和拍电影所需的各种道具物资。包括洗印、录音、摄影、放映、照明、服装、化妆等大批电影设备和器材。其中有几十万米没用过的胶片,几十台摄影、录音机,几百部拷贝,大量的道具、服装,装了满满的25节列车。

"东影厂"还收编了大量的电影拍摄创作人才,除了几百名中国电影人才外,还有一百多名"满映"著名摄影家在内的包括录音等专业的日本、朝鲜职员及家属。他们当中多数人后来按照政策被遣送回国,也有的主动留下来帮助"东影厂"继续工作并培养电影人才,为新中国电影的摇篮——东北电影制片厂作出了巨大的贡献。

伪满洲国的话题长期以来比较禁忌,自改革开放以来才有人公开著书立说,研究这段历史。"满映"的研究也不例外,1990年中华书局出版的胡昶、古泉著的《满映——国策电影面面观》,是最早的比较全面客观研究"满映"的著作。作者胡昶,一直在"长影"工作,是"长影"史志办公室的主任。他早年采访了大批的原"满映"人员,取得了大量的第一手资料。

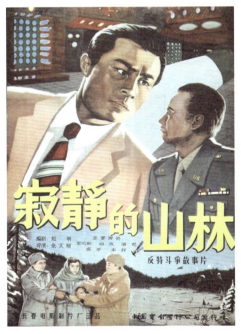

影片《寂静的山林》除主演王心刚外,主创基本都是"满映"的老人。海报为1开幅面

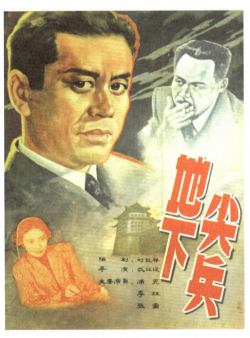

浦克主演的《地下尖兵》海报,1开幅面

日文版的《"满映"电影研究》

还有很多当事人在报刊发表回忆文章，以及日本学者关于"满映"研究的书籍，李香兰本人的回忆录等，都对研究"满映"这段历史提供了丰富的材料和研究成果。近年来从事电影史研究的日籍人士古市雅子《"满映"电影研究》一书，也从自身客观的角度研究"满映"。

在这些资料中，包括"满映"老人提供的资料中，很难见到电影海报的身影。主要原因是电影海报在当年的制作数量较少，大都被张贴使用了，加之面积较大不易保存故而留存的很少。

本人多年以来潜心收藏了20余种"满映"时期的原版电影海报，其中既有"满映"拍摄的影片，也有"满映"分支机构拍摄的影片，也有"满映"发行的上海电影公司拍摄的影片。这些原始资料的公开，也希望为"满映"的研究加一把火，为中国电影的历史研究作点贡献。

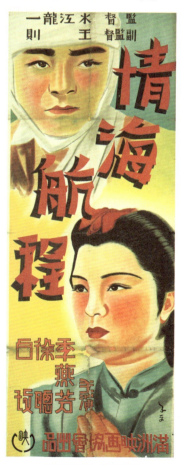

《情海航程》电影海报

童星于延江

 荣获第19届中国电影金鸡奖终身成就奖的著名表演艺术家于洋,从影近70年,代表作众多,是魅力无穷、名副其实的影帝。

 我是小时候就看他主演的《英雄虎胆》《暴风骤雨》,长大后又看过他的《大浪淘沙》《火红的年代》,年轻时再看他的《戴手铐的旅客》和《骑士的荣誉》。后来知道新中国第一部故事长片《桥》也是他主演,还有《山间铃响马帮来》《青春之歌》《第二个春天》《反击》《大海在呼唤》等这些印着时代烙印的影片都是他直接参与的作品。

 再后来随着我对老电影研究的深入,发现1947年东北电影制片厂拍摄的故事短片《留下他打老蒋》的主演也是于洋,又发现于洋原名叫于延江,我收藏的1940—1942年的电影海报里,就有于延江的名字。

 于延江出生在山东龙口,1936年随母亲闯关东来到吉林。1938年,于延江的大哥于延海考入"满映"演员训练所第三期,与浦克、周凋等人是同期学友。于延江的母亲靠做棒子面大饼卖给"满映"那些独身演员来维持生计。1941年,"满映"导演周

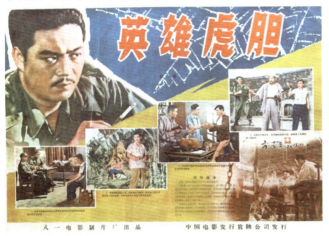

1958年于洋主演的《英雄虎胆》2开幅面海报

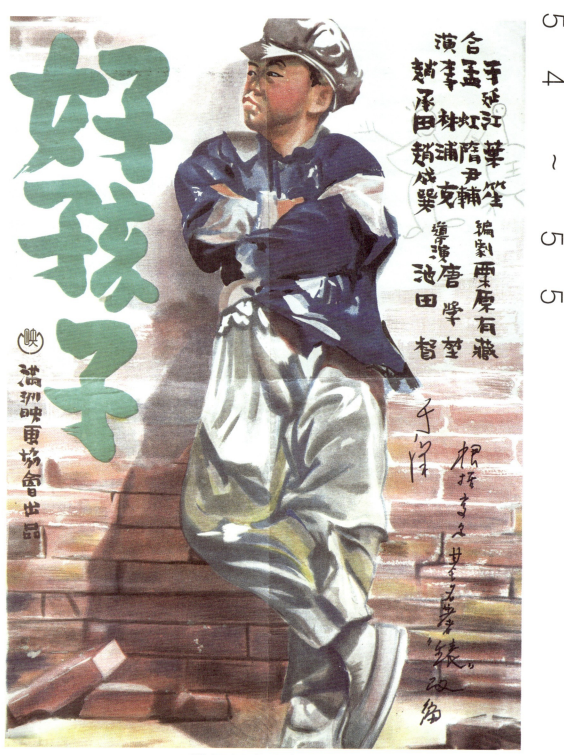

于洋签名题字版《好孩子》4开幅面海报

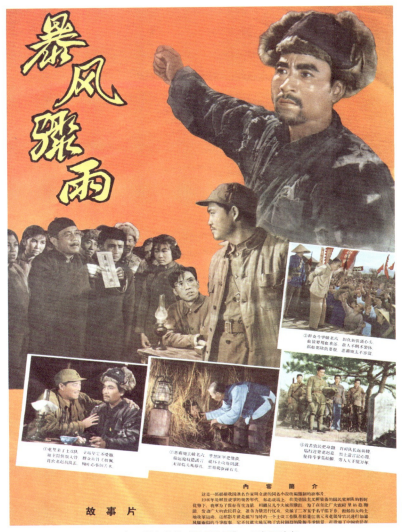

1961年于洋主演的《暴风骤雨》2开幅面海报

晓波拍摄影片《园林春色》，11岁的于延江被导演看中，扮演一名农村孩子。于延江第一次演戏就显露出自然不俗的气质，深得导演欣赏。从此，于延江又陆续演了《爱的微笑》等几部"满映"电影，成了小有名气的童星；后来在《好孩子》一片中担任第一主角，在"满映"重要的大片《迎春花》中也有他的角色。

《好孩子》一片改编自高尔基的著作《表》，影片助演阵容也很强大，有我们熟悉的著名演员浦克、李林等。

长春光复后，于延江先是加入了东北电影制片厂，后因来不及随"东影厂"撤退而留在长春，加入地下党金山领导的长春电影制片厂（简称"长制"）当演员。

几经周折后逃离国民党统治下的长春,来到兴山与"东影厂"会合。

在兴山,凌元、于彦夫等人都改了名字,于延江也想改名,立志开始全新的生活。陈波儿听说后,对于延江说:"听说你要改名?我看就叫于洋吧!怎么样?因为你长得也挺洋气的!"从此,"童星于延江"成为历史,而"于洋"开始在中国电影的大海里远航(清风书斋:《细数"满映"出身的新中国电影人》)。

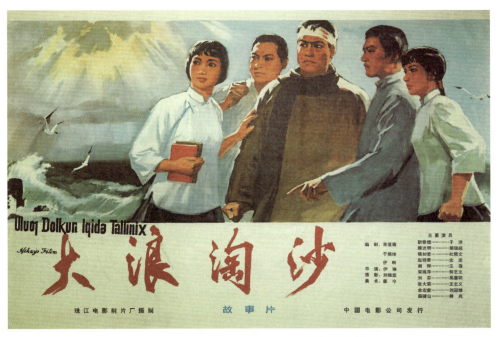

1974年于洋主演的《大浪淘沙》1开幅面民族版海报

最初的长春电影制片厂

11945年8月15日,日本天皇发布"停战诏书"后"满映"处于混乱的时期。这家1937年8月21日成立的日伪统治东北的宣传机构,集拍摄、发行、放映为一体的电影公司——株式会社满洲映画协会(简称"满映"),结束了它的历史使命,即将被多家机构接管。

最早进入长春的是苏联红军的航空兵先头部队,最早接管"满映"的是中共长春市委地下党领导下的在"满映"的工作人员为骨干组成的接管小组。

在长春地下党刘建民、赵东黎以及进步人士原"满映"任编剧的张英华(本名张辛实)、演员李映等的组织下,于1945年8月下旬成立了"东北电影技术者联盟"和"东北电影演员联盟",合称"东北电影工作者联盟",准备接管"满映"。这当中的进步人员还包括我们熟知的著名演员张敏(凌元)、浦克、于彦夫、于延江(于洋)等。

9月中旬,在苏联红军的帮助下,"满映"留守人员将权利交给了东北电影工作者联盟。10月1日,成立了东北电影公司(简称"东影"),张辛实任总经理,王启民任副总经理,张敏任书记处主事。下设总务部、制作部、营业部三部14科。东北电影公司的成立,标志着在中国共产党的领导下,有了自己的电影制片基地。

10月初,"延安电影团"钱筱璋、徐肖冰、侯波等也从延安出发赶往长春。11月初,中共中央东北局宣传部田芳、许柯也到达长春,领导东北电影公司工作。

1946年4月,苏军撤离长春市,被国民党接管。5月,拍摄了几部新闻片后的东北电影公司根据上级指示撤离长春。

1946年3月,周恩来指派中共党员电影明星金山去东北,以国民党接收大员的身份去接管"满映"。5月26日,金山到达长春,利用杜月笙、文强的关系,结识

《松花江上》剧照

了东北军政大员熊式辉、孙立人、廖耀湘、郑洞国等。打开局面后，金山于1946年7月7日宣布成立长春电影制片厂。由金山任厂长，下设总务、技术、剧务三个组和剧团、交响乐团，人员约300人，隶属国民党中央宣传部。

这就是首个长春电影制片厂（简称"长制"）成立的简单经过。所谓"首个"是针对后来的东北电影制片厂在1955年改名为长春电影制片厂（简称"长影"）之后而说的。通过后来约定俗成的简称可以最快区分它们。

1947年1月下旬，"长制"使用美国提供摄影器材的第一部故事长片《松花江上》开拍，10月完成。影片为黑白有声片，共13本，由金山监制并编导，杨霁明摄影，张瑞芳、周凋、王人路、浦克主演，朱文顺、方化、陈镇中等参加了演出。

《松花江上》故事内容大致是：松花江畔的小山村里，人们其乐融融，享受着丰收的果实。祖父、父母、大汉和恋爱中的青年与孙女随着载满粮食的大车队投宿在一家客店。这时"九一八"事件爆发，大车店惨遭涂炭，那对情侣的父母被日本人杀害，孙女和爷爷相依为命，大汉参加了东北义勇军，与日寇作战。一天青年被日军抓去服役，日军被大汉率领的义勇军伏击后，青年逃回大车店与祖父女相见。后来青年和祖父被日军拉去修碉堡，孙女在送饭时被日军伍长追赶，青年赶回来与伍长搏斗并将其击毙，青年与祖父女被迫逃亡，在路上祖父去世将孙女托付给青年。青年后来在日本人的煤矿做工，煤矿发生矿难很多矿工惨死，部分工人反抗而被日军杀害，青年和孙女拼死逃跑被日军追赶。这时大汉带领义勇军赶到，日军被歼灭。青年和孙女也参加了义勇军，投入了抗日民族战争。

影片完成后在沈阳试影，得到国民党中宣部部长李维果的赞赏，张瑞芳携带影片到北平后又到上海放映，引起轰动，得到郭沫若、洪深、田汉等各界人士的赞誉。

金山（中）、张瑞芳带着《松花江上》的拷贝，从北平沿津浦线南下，抵达上海火车站时候的照片。照片左边的是张俊祥，这位曾经导演《白求恩大夫》《翠岗红旗》《燎原》的著名导演，也曾历任上影厂副厂长、上海电影局副局长、文化部电影局副局长

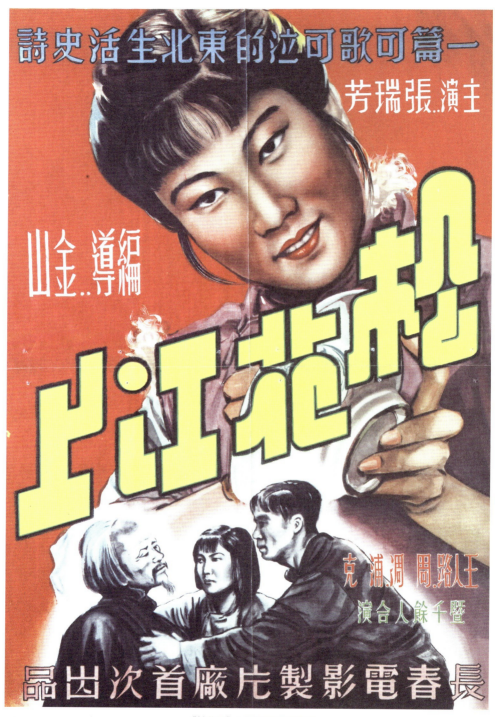

《松花江》2开幅面原版海报

张瑞芳早在1938年就是中共党员，1946年应邀赴"长制"担任临时演员，主演了《松花江上》。在重庆期间，张瑞芳与金山结成了夫妻。张瑞芳、金山带到上海的《松花江上》拷贝，由文华影片公司的发行渠道在上海放映，引起很大的轰动。后来文华影片公司趁热打铁，曾邀请张瑞芳出演由桑弧导演、张爱玲原创小说并改编的《金锁记》，后因组织上要求张瑞芳拒演此片，该片也就无疾而终。

电影《松花江上》的片名，或许和1935年张寒晖创作的被誉为《流亡三部曲》之一的同名歌曲有关。如今，电影《松花江上》也列为中国电影中的经典。

电影《松花江上》海报为2开幅面，这和当年"满映"的海报规格大体相当，与日本电影海报幅面较小的特点一脉相承，当时中国上海的电影海报的主流幅面是1开。所以我判断此海报是在长春制作发行的。

即便如此，2开幅面的海报保留70余年也极为不易，《松花江上》海报是被人裁成4片拟做他用而保存下来，后被后人拼接在一起的。

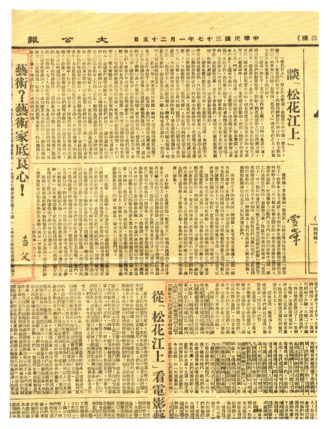

1947年1月25日《大公报》关于影片《松花江上》的影评专版，对影片评价甚高。其中著名文学评论家、诗人冯雪峰的影评引人注目，称影片《松花江上》为"以东北抗日活动为题材的第一部影片"。冯雪峰后来还写过电影剧本《上饶集中营》

"东影厂"的《民主东北》系列片

1946年10月1日,东北电影公司全体职工在庆祝公司成立一周年之际,经中共中央东北局批准,将东北电影公司更名为东北电影制片厂(简称"东影厂")。舒群任厂长,张辛实任副厂长,袁牧之任顾问。

新成立的东北电影制片厂,以"满映"的当时先进的电影拍摄设备和拍电影所需的各种道具物资为物质基础,设备先进,加上收编了大量的电影拍摄创作等人才,实力雄厚,成为国内第一流的电影公司之一。

另外,还从延安以及其他解放区调来了一批顶尖的专业电影人才来领导、帮助"东影厂"的建设。其中有很多新中国电影事业的创立者和骨干。他们当中有早年拍摄过《桃李劫》等名片的袁牧之、陈波儿,著名摄影家吴印咸、侯波、徐肖冰,文艺战线的领导人以及文学家、编剧、导演、演员,有舒群、钱筱璋、李芒、严文井、鲁明、姜云川、田芳、于兰、张平、陈强、吴立本、于彦夫、傅连生、成荫、方明、王家乙等。

1945年末1946年初,东北电影公司成立后率先拍摄了记录片《东北电影新闻》,包括《欢迎苏联红军》《宋美龄来长》等。1946年拍摄了《民主东北》第1辑、第2辑。后来又陆续拍摄了《民主东北》系列记录片,第一部故事短片《留下来打老蒋吧》,新中国第一部故事长片《桥》,第一部动画片《瓮中捉鳖》,第一部科教片《预防鼠疫》等,填补了多项空白。

其中,长系列片《民主东北》一直拍到新中国成立,该片内容题材十分丰富,普遍统计该系列片共有17辑,17辑中有13辑的内容完全是新闻记录片,其他几集有部分木偶片、科教片、短故事片,也有部分新闻片,是新中国第一部系列电影。

东北电影公司成立后,为了使电影更好地为人民解放战争服务,确定首先以生

产新闻记录片为主的方针。在建设厂房的同时，就派出摄影队到东北民主联军中去拍摄影片。最初派出徐肖冰、吴本立、马守清三个队，接着又派出包杰、王德成，他们分别到部队和农村拍摄新闻记录片素材，由钱筱璋、许珂编辑成《民主东北》第1辑、第2辑合辑，包括《民主联军营中的一天》（吴本立摄）、《活捉谢文东》（徐肖冰摄）、《追悼李兆麟将军》（王德成在长春市时拍摄）、《内蒙新闻》（包杰摄）。于1947年5月1日发行，这是"东影厂"的第一个出品的影片。1947年7月1日将之制作成国际版的《民主东北》第1辑、第2辑合辑送布拉格青年联欢节放映，使中国解放战争的情况第一次公诸世界人民面前，也是中国的人民电影第一次公诸世界人民面前。

1946年底，共编有32个摄影队，在厂长袁牧之同志的关怀下，并有艺术处长陈波儿领导新闻记录片的创作工作，他们陆续跟随人民解放军从东北转移到华北，并陆续向各新解放区挺进。

从1947年到1949年7月两年多的时间内，摄影队拍摄了30多万尺新闻记录电影的素材。

《民主东北》第3辑于1947年8月发行，片长1524米，其中有记录土地改革的短记录片《农民翻身》，有记录东北文艺工作团二团演出的秧歌剧《翻身年》。还有《夏季攻势简报》，其中包括：（1）《四下江南》。自1946年6月起一年来东北民主联军经过三下江南、四保临江的胜利，力量空前壮大，影片记录"西满"前线部队又一次渡过松花江向敌挺进，收复公主岭，收复昌图，缴获大批武器和俘获大批俘虏。（2）《周保中将军视察老爷岭》。记录民主联军收复吉林外围重要前哨阵地老爷岭。（3）《收复双河镇》。记录"东满"前线民主政府给刚解放的市镇发放救济粮。（4）《胜利在后方》。记录蛟河县、佳木斯以及合江人民的祝捷大会及慰问民主联军的情况。（5）《"东满"前线》。记录民主联军收复盘石县、解放西安县的情况。（6）《战后四平》。记录我军首次解放四平后，惨遭破坏的四平及敌军的轰炸和民主联军掩护群众躲避空袭，对国民党俘虏回家者发放路费准其回家。仅从这一辑的一些内容中即可以看出民主联军凌厉的攻势及其执行中国共产党对群众、对敌人、对俘虏的各项政策的情况；可以看出民主联军的胜利是由于翻身农民的支持，土地还家，农民保卫胜利果实，踊跃参军去争取自卫战争的胜利；还可看到解放区后方人民安定的生活，欢天喜地过年的情况。可以说《民主东北》是东北人民政治、经济、文化特别是军事各方面活跃生活的写照。

《民主东北》第4辑于1947年11月发行。内容有《农村简报一号》反映翻身农民做军鞋支援战争和农业喜获秋收。有短记录片《伟大的贡献》介绍工人阶级以主人翁的姿态抢修铁路、修复电话、修复煤矿，并给劳模在群众大会上发奖章、奖品。还有短记录片《中国医科大学》，记录医科大学的教学活动。学校执行教育与生产劳动、学习与军事训练相结合的原则，培养联系实际的医务工作者。这一辑是着重

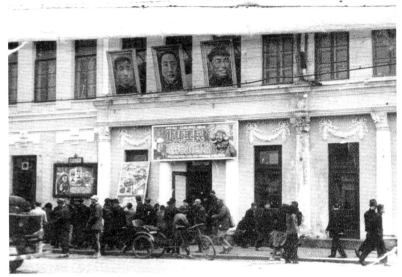

1948年，哈尔滨兆麟影院放映《民主东北》第5辑《留下他打老蒋吧》海报

反映后方的工人、农民，工厂、学校为战争服务的活动。另有陈波儿编导的木偶片《皇帝梦》。

《民主东北》第5辑于1948年2月出品。主要内容有故事短片《留下他打老蒋吧》，还有《还我延安》《战事简报》等。

《民主东北》第6辑片长2768米，1948年6月出品。其中包含反映部队生活与部队教育的《嫩江独立团荣升主力》，还有《翻身曲》和《第一届世界民主青年大会》《时事简报》包括了八个方面的内容。

反映部队生活与部队教育的内容在1948年7月出品的第7辑中，有《阶级教育》《战地医院》。反映东北解放区的工人、农民恢复生产，支援前线的动人情景的有《重归人民的鞍山钢铁厂》《第六次全国劳动大会》《东影保育院》。

1948年9月出品，1452米长的第8辑的主要内容是《爱国自卫战争在东北》，综合报道了东北民主联军在各条战线上收复通化、梨树、双阳、四平等地的情况，以及哈尔滨的祝捷大会。在《中国人民领袖毛主席》中，不限于反映东北解放区的斗争历程，更从多方面反映这一历史时期现实生活的面貌。

记录了东北解放战争中的重要战斗的有《解放东北最后战役》（第9辑，1948年12月出品），详细报道了辽沈战役的全过程,生动地反映了人民解放军的进攻力量。影片编辑姜云川，摄影有刘德源、吴本立、唱鹤翎、吴梦滨、石益民、高振宗、雷可、韩秉信、张永、翟超、陶学谦、徐肖冰、李光惠、马守清、包杰、田力、张沼滨等。另有10分钟的动画短片《瓮中捉鳖》。

《民主东北》第6辑《翻身曲》海报,2开幅面

 《民主东北》第10辑、第11辑于1949年3月出品。第10辑有记录平津战役的《解放天津》和《北平入城式》。《解放天津》记录了人民解放军突破天津外围防线,攻入市区全歼守敌,活捉敌高级将领陈长捷,直到天津人民欢庆解放。《北平入城式》记录了我军和平解放北平举行盛大的入城式,全市人民热烈欢迎人民解放军的情景。

 《民主东北》第11辑名为《富饶的东北》。记录了安东造纸厂、东北毛织厂、伟大的贡献、翻身工人等,介绍了工人恢复生产、支援战争的情况;以及发地照、送喜报、农村建设、做军鞋,前线炮兵助民生产,也可看出农民支援战争及其与部队的亲密关系。《毛主席莅平阅兵》记录了中共中央及其领导人毛泽东、朱德等进入北平而举行的隆重的阅兵式。

 有资料说《民主东北》第12辑为《简报十三号》,1949年初出品。

 1949年7月,"东影厂"的《民主东北》第13辑、第17辑出品。

 第13辑包括了《民主人士抵平》《学代大会》《工人政治大学》《空军起义》

《南京号》《"五一"在东北》等内容。

《东北三年解放战争》（编辑钱筱璋、姜云川）收入第17辑，则是集中使用东北三年所拍影片资料，综合报道东北三年战争从退守到反攻直到解放全东北的全部情况。从影片中我们可以看到人民解放军的三下江南、四保临江，看到艰苦的四平攻坚战，看到锦州市街的巷战，看到解放绥中、兴城、义县的战斗情景；影片使我们看到曾泽生将军的起义，郑洞国的率部投诚；表现我军英勇战斗的黑山阻击战以及大虎山歼灭战的胜利；表现解放沈阳、营口直到东北全境的解放。影片表现了我军解放全东北的艰苦历程，表现了我人民解放军攻无不克、战无不胜的巨大威力；表现了人民支援战争、军民团结如一人的伟大力量；表现了中国共产党领导中国人民解放全中国的胜利信心。这是一部大型的综合性、思想性、艺术性并重的记录片，它记录了解放战争这个历史阶段中具有决定性意义的东北战场的胜利进程。

但是我们看到，在公认的记录片《民主东北》第17辑《东北三年解放战争》的海报上并没有"民主东北"和"第17辑"的字样，而是写着"东北电影制片厂第17号出品"的字样，这是怎么一回事呢？

我分析，这是东北电影制片厂初期拍摄的影片不多，统称为《民主东北》。其中除了为主的记录片，还拍摄了少量的动画片、短故事片、短科教片，统一被编辑到《民主东北》里面。《民主东北》系列一开始是按照每辑的序列号来编号，比如第6辑《翻身曲》。后来，东北电影制片厂将本厂生产发行的影片进行了重新的编号，大致在第10辑的时候，将《民主东北》系列片的第10辑，作为东北电影制片厂生产的影片序列排列为第10号，此后的"东影厂"发行的影片海报上再也没有再出现"民主东北"字样。1949年第11辑《富饶的东北》也是这样，海报上的编号是"第11号"，即东北电影制片厂发行影片的第11号，也没有"民主东北"字样。后来的影史研究者将"东影厂"的记录片第10号《北平入城式》、第11号《富饶的东北》、第17号《东北三年解放战争》编排为《民主东北》系列片的第10辑、第11辑、第17辑了。

问题在于人为划分得这么复杂又有什么区别呢？

通过对现存"东影厂"早期电影海报的研究，如果"东影厂"影片的编号自始至终都和《民主东北》的编号重叠，也就没多大区别了。问题就在于"东影厂"的影片编号在后期与《民主东北》系列不一样了，比如1949年新中国成立前夕拍摄的新中国第一部长故事片《桥》的海报上的编号为第12号，故事片《回到自己队伍来》海报上面写着第14号，《东北三年解放战争》是第17号，第18号是故事片《光芒万丈》，第19号是故事片《中华女儿》，第20号是故事片《白衣战士》，第21号是故事片《无形战线》。

东北电影制片厂将原有的《民主东北》系列编号重新排序，按照发行的影片编号，是"东影厂"发展壮大的标志，也是新中国即将成立，全国即将解放，再用《民

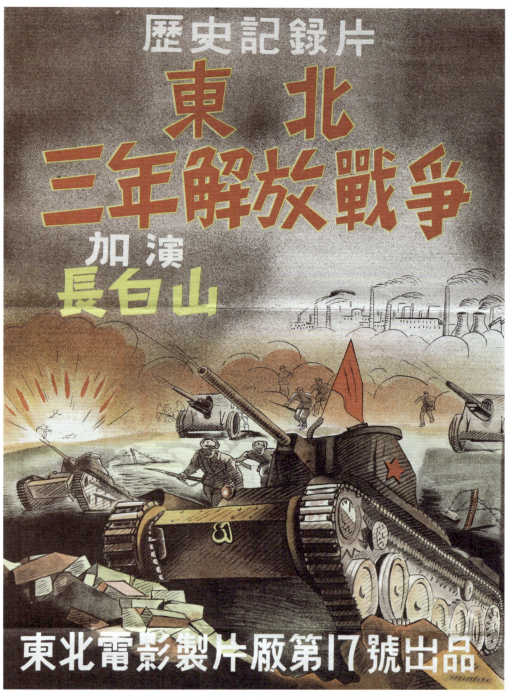

《民主东北》第17辑《东北三年解放战争》海报，2开幅面

主东北》这个名字似乎格局见小有些不合时宜了。这同时也给后来的研究者带来了一定的困惑。或许也解释了《民主东北》第14辑、第15辑、第16辑"因故缺失"的原因,不是影片缺失了,而是统计上出现了偏差,也就是说《民主东北》系列记录片并没有拍摄17辑,可能只有14辑,所谓17辑,很可能是被《东北三年解放战争》这部记录长片的编号"第17号"给误导了。

这就是说,从第10辑《北平入城式》开始,"东影厂"将《民主东北》系列编号改为"东影厂"发行的第10号影片编号,开启了新的编号序列。在新序列里,记录片、故事片甚至"东影厂"翻译的译制片都有,这样就可以合理解释海报的编号了。

这些编号,从第10号到第21号,目前还欠缺第13号、第15号、第16号。第13号,很可能是某些资料显示的《民主东北》第12辑、第13辑合并后发行的影片,第15号、第16号也有可能是记录片,也可能是译制片("东影厂"曾翻译了新中国第一部译制片苏联影片《普通一兵》)。这个猜测可以比较圆满地解释上面出现的各种问题。由于目前还没有发现海报的实物证据,故此问题还需要继续研究。

《民主东北》在配合东北解放战争,向人民进行思想教育方面起到了很好的宣传鼓动作用。在东北新解放区沈阳、长春以及关内的北平、武汉等地放映,也受到群众的热烈欢迎。通过电影,他们了解到人民解放军的英勇战斗,了解到东北解放区人民的生活以及工农业建设的发展,了解到中国共产党为中国人民所作出的贡献以及中国共产党的政策。人民电影显示了它的力量。

"东影厂"摄制的《民主东北》,都是厂内的作曲家创作音乐。据当时"东影厂"负责音乐组的何士德同志回忆,袁牧之曾给他说过:我们制作中国的影片应有中国的作曲家作曲,在兴山时有何士德、向异、黄准、李凝、苏民、徐辉才等为影片作曲。在尚未成立乐队前由一些会乐器的职工组成业余乐队,完成《民主东北》影片的配乐工作,尹升山作为指挥,从指挥业余乐队到1948年成立乐队后仍任指挥(根据《中国新闻记录电影史》《中国电影编年纪事(制片卷)》)。

《民主东北》系列片的电影海报理论上说应该每辑都发行过,但我们目前收藏和见到的海报实物有:第6辑《翻身曲》、第7辑《第六次全国劳动大会》、第10辑《北平入城式》、第11辑《富饶的东北》、第17辑《东北三年解放战争》。《民主东北》系列片海报的图片则有第5辑《留下他打老蒋吧》。

附录:综合各种书刊资料中介绍的《民主东北》部分辑、本数、年份

部分辑	内容	本数	年份
第1辑、第2辑(1)	《追悼李兆麟将军》	2本	1947
第1辑、第2辑(2)	《活捉谢文东》	3本	1947
第1辑、第2辑(3)	《民主联军营中的一天》	1本	1947

第 1 辑、第 2 辑（4）	《内蒙新闻》	2 本	1947
第 3 辑（5）	《农民翻身》	2 本	1947
第 3 辑（6）	《夏季攻势简报》	2 本	1947
第 3 辑（7）	《翻身年（秧歌剧）》	2 本	1947
第 4 辑（8）	《农村简报一号》	1 本	1947
第 4 辑（9）	《中国医科大学》	2 本	1947
第 4 辑（10）	《皇帝梦》	3 本	1947
第 4 辑（11）	《伟大的贡献》	2 本	1947
第 5 辑	《建设简报》	2 本	1948
第 5 辑	《战事简报》	1 本	1948
第 5 辑	《公主屯战斗》	1 本	1948
第 5 辑	《收复四平》	2 本	1948
第 5 辑	《还我延安》	1 本	1948
第 5 辑	《留下他打老蒋吧》	4 本	1948
第 6 辑	《时事简报》	3 本	1948
第 6 辑	《翻身曲》	2 本	1948
第 6 辑	《第一届世界民主青年大会》	5 本	1948
第 6 辑	《嫩江独立团荣升主力》		1948
第 7 辑	《阶级教育》		1948
第 7 辑	《战地医院》		1948
第 7 辑	《重归人民的鞍山钢铁厂》		1948
第 7 辑	《第六次全国劳动大会》		1948
第 7 辑	《时事简报》	2 本	1948
第 7 辑	《部队简报》	1 本	1948
第 7 辑	《东影保育院》	2 本	1948
第 8 辑	《中国人民领袖毛泽东》	1 本	1948
第 8 辑	《翻身工人》	1 本	1948
第 8 辑	《爱国自卫战争在东北》	2 本	1948
第 9 辑	《简报八号》	1 本	1948
第 9 辑	《简报九号》	2 本	1948
第 9 辑	《解放东北最后战役》	5 本	1948
第 10 辑	《安东工业》	1 本	1949
第 10 辑	《时事简报十一号》	1 本	1949
第 10 辑	《林业生产》	2 本	1949
第 10 辑	《解放天津》	2 本	1949

"东影厂"的《民主东北》系列片

第 10 辑	《北平入城式》	3 本	1949
第 11 辑	《富饶的东北》	5 本	1949
第 11 辑	《毛主席莅平阅兵》		1949
第 12 辑	《简报十三号》	2 本	1949
第 13 辑	《"五一"在东北》	1 本	1949
第 13 辑	《民主人士抵平》		1949
第 13 辑	《学代大会》		1949
第 13 辑	《工人政治大学》		1949
第 13 辑	《空军起义》		1949
第 13 辑	《南京号》		1949
第 13 辑	《"五一"在东北》		1949
第 14 辑	缺失		
第 15 辑	缺失		
第 16 辑	缺失		
第 17 辑	《简报十四号》	1 本	1949
第 17 辑	《东北三年解放战争》	5 本	1949

补充：东北电影制片厂编号

第 10 号	《北平入城式》		1949
第 11 号	《富饶的东北》		1949
第 12 号	《桥》	10 本	1949
第 13 号			1949
第 14 号	《回到自己的队伍》	8 本	1949
第 15 号			1949
第 16 号			1949
第 17 号	《东北三年解放战争》		1949
第 18 号	《光芒万丈》	10 本	1949
第 19 号	《中华女儿》	10 本	1949
第 20 号	《白衣战士》	9 本	1949
第 21 号	《无形战线》	10 本	1949

（没有标注的表示"未知"）

李翰祥首登银幕的《满城风雨》

1947年,大中华电影企业公司拍摄并发行的电影《满城风雨》在上海公映,我收藏了一张该影片的1开幅面原版海报。

导演文逸民执导的《满城风雨》,女主角由上海小姐谢家骅、香港小姐李兰饰演,男主角由严化、姜明担当。值得一提的是,这部影片还是日后华语片著名导演李翰祥先生的银幕处女作。

李翰祥先生在其回忆录《三十年细说从头》中,将他的这段经历,用幽默诙谐的笔调,写得非常生动:

《满城风雨》的导演是文逸民先生。他也住在宿舍里,和王豪对门儿,每次看见他,都是穿着睡衣,头上戴着女人丝袜子改的压发帽,手里拿着一把小茶壶,优哉游哉;说起话来,慢声慢语,字正腔圆,一口标准的北京旗话。听他说,早在默片时代,就当上小生了,演过《儿女英雄传》的安公子,导演了很多戏。

拍电影在我来说,今天还是大姑娘养孩子——头一回。又刚巧遇上新片开镜,拍的又是第一个镜头,早知道该像现在一样,供上猪头、三牲和白菜,烧炷高香,拜拜神就好了,可是那时候还不时兴呢!我的天哪,可要了活宝喽!

副导演看着场务把场门口的一串长鞭炮挂好,回身向我们讲了讲剧情:我与范宝文和另外的七男八女,算是严化的邻居,戏一开始,看见他由外面,步履艰难、跟跟跄跄地进了院子,左手拿着卷报纸,右手捂着肚子,脚底下一拌蒜,扑通一声,跌倒在地,大伙儿慌忙拥上前把他扶起。我和范宝文,因为份属特约,应该开口(开口说话的算特约演员,当时的日薪是港币二十元,不用说话的算临时演员,日薪只有五块),所以我们一马当先,一个拦腰,一个抱腿,一拉、一拽,把他抱在我的

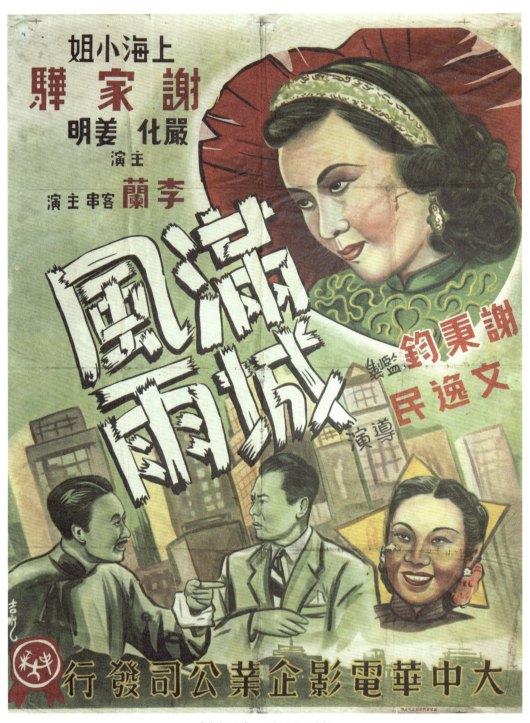

《满城风雨》1开幅面原版海报

怀里。此时摄影机在轨道上推前，由远景变成我们三个人的。严化慢慢地苏醒过来，只见他满头大汗，呲牙咧嘴，上气不接下气地："水……水。"然后作口干舌燥状。

范宝文连忙问道："是不是肚子疼？"

严化半睁开眼，歇歇喘喘地点了点头。我马上说："看样子，恐怕是盲肠炎，你们把他扶到房里，我去找医生！"

我说完匆忙起身出镜，此一开镜镜头就算功德圆满了，厂门外的剧务，就要燃放鞭炮，庆祝一番。

如此这般地试了几遍，直至文导演认为满意了，说了句："好，正式来吧。"于是，全场肃静。因为是《小姐，小姐》（《满城风雨》的曾用名）的第一个镜头，所以大家都特别认真，也是我和范宝文的第一次上镜，我们也就特别紧张，不由得一阵头昏脑胀、心惊肉跳，默念了几遍大慈大悲也不管用。副导演看看摄影师准备好，大声地叫了句：

"正——式。"

(糟糕，我的手……我的手怎么抖起来了！)

场务在厂门口扯嗓子喊了一句："唔好吵（不要吵）！"

(怪了，平常腿肚子没有转筋的毛病啊！怎么会……)

楼上的录音师把棚顶的红灯亮起，然后是一阵惊心动魄的长铃（以后才知道，那叫"夺魂铃"，怪不得我像三魂出了窍呢），场记举起了黑色的拍板（俗称"勾魂板"），上写着：《满城风雨》，三场。我的心可不管他三七二十一，都快跳到嗓子眼儿了。

导演把声音提高，叫了声："预——备！"

外边还有零星的杂声，所以场务老爷又斯斯文文地喊了一嗓子：

"你老母，冚家铲，唔好吵。"

当时，我也听不大懂，还以为他跟我一样，念大慈大悲的经文呢！录音师也把"夺魂铃"摇得像火车进站的汽笛儿一样。范宝文怎么样，我不太清楚，不过我的魂已经被夺去了。一刹时，万籁俱寂，什么声音都听不见了（可能我后来的心脏病，就是那天吓出来的）。导演又一声："预——备！"

还没等"开麦拉"呢，我最亲密的战友——范宝文先生就冒了场了，用颤抖的声音，说了一句："你……你是不是肚痛！"

全场顿时哄堂大笑，本来作状捂着肚子的严化，真的笑得捂起肚子来，还好文导演一声不响，依旧慢声慢语、和和气气地："不要忙，等我喊过'开麦拉'之后，拍板打过了再做戏，不要紧张，来——预——备。"

副导演又叫了声"莫吵"，场务也跟了一嗓子。其实谁都没吵，就他们俩在那乱叫，紧接着又是一阵"夺魂铃"。我忽然把心一横，一咬牙，一探脚："来吧，伸头是一刀，缩头也是一刀，越想越对，上海话'横竖横'，太有道理了，竖着一样长短，

横着也一样短长，听天由命吧！"

说也奇怪，这个念头一生，心里反而镇定了。等导演叫完了"开麦拉"，拍板一敲，机器一响，我们都和试的时候一样，甚至还要好。

范宝文也挺争气，演得和真事似的。

"你，你是不是肚子疼？"

严化半眯着眼点了点头，

大家都莫名其妙！

还没等我开口呢，导演就喊了一声卡，原来严化的额头忘了喷汗了。

文导演一解释，大家才明白，真！这不是存心跟我开玩笑吗！

场务拿着喷水壶，朝严化额头上喷了点"汗水"，然后又是一声——"预备"，又是几声"莫吵"，加上一阵"夺魂铃"，听见文导演的"开麦拉"之后，我们照作如仪。范宝文说完了："你是不是肚子疼啊？"严化满头是汗，呲牙咧嘴地点了点头，我急忙地吩咐他们："看样子大概是盲肠炎，你们把他扶到房里去，我去喷点汗！"说完站起朝外就走。我想这回做得不错。大家都看着导演。

文导演笑眯眯的，依旧是慢声慢语、和和气气地："李翰祥，你喷汗干什么，你应该赶快去找医生！"这时我才知道说错了对白，汗也不用喷了，满身都是，再来过吧。

这个镜头终于顺利地拍完了，听见鞭炮声响，心里的石头才落了地。行了，总算拍过电影了，等收工的时候，文导演特别把魏鹏飞叫到棚里，当着我的面嘱咐他："今天，李翰祥演得不错，给他的酬劳加二十块。"

这可真是意想不到的事，头一天拍戏，就拿了双份人工，兴奋得话都不会说了，也忘了向文导演致谢，更忘了看一看跟我由上海一块儿到香港来的范宝文是什么反应。

兴奋之余，忽然孝思满溢，想起我的高堂老母来了，离家远游，由北到南，还没有写过平安家书。过去不是不想写，实在是乏善可陈，如今，不仅拍过电影，做了明星，更受导演赏识，值得提笔大书特书，以慰慈心，于是乎：

"母亲大人膝下敬禀者：拜别慈颜，迄未呈函问安，罪该万死。儿于十一月二十一日由沪抵港，并已参加电影工作，今幸略有所成，参加大中华电影公司拍摄文逸民导演之《满城风雨》。女主角由上海小姐谢家骅、香港小姐李兰饰演，男主角则由严化与我分别担任，双生双旦联合主演，堪称珠联璧合也。演出后，儿的演技大获文导演赏识……"

自吹自擂当然是不犯法，可是我忘了当时香港拍摄的影片，还可以在北平上演，好嘛，乐子可大了。

一个星期之后，接到三叔的一封信，告诉我：家里的人们，知道我当了明星都很高兴，希望很快地能看到我主演的《满城风雨》。已经写信告诉锦西老家的祖父母，

和寺儿堡的二姑、二姑丈，江家沟的老姑、老姑丈，李家屯的干爹、干妈……总之，应该告诉的全告诉了，就差到大街上去敲锣打鼓了。

妹妹也来信告诉我：母亲已经到翊教寺二青爷的神坛祷告过，将来《满城风雨》在北京卖了大钱，一定用整桌的满汉全席还愿。并且说，除了自己家里的人，要买票请他们去看之外（我们是个大家庭，连大带小足有一百二十多口子），另外远亲近邻也都要请到，还叫妹妹通知了我所有的同学，包括艺专的、三中的，甚至北魏胡同小学的，告诉他们我在香港当了明星，第一部领衔主演的影片，是《满城风雨》，合演的有严化，和上海小姐谢家骅、香港小姐李兰。好嘛，由双生双旦联合主演，一下子又变成了我领衔主演了，《满城风雨》还没拍完，已经搞得北平的东西南北城，城城风雨了。

……

不够两个月的工夫，片子居然要在北平公映了。好！没关系，丑媳妇总得见公婆，你公映我就等着公审吧。第一个写信告诉我这个消息的，就是三叔，他说西单牌楼前边的长安戏院，广告牌上已经刊出《满城风雨》的大海报，不过只画着严化和谢家骅、李兰的大头，双生双旦只有一生双旦了，李翰祥这一生是不是滚了蛋，就不得而知了；大堂里挂着的八张剧照里，只见李某一个站着的远景，而且还被一个男人的侧影遮了一半，是不是"千呼万唤始出来，独抱琵琶半遮面"？最奇怪的是：二十多个演员名单里，除了"香港小姐"李兰姓李之外，其他一个姓李的也没有，我们的"东北少爷"哪里去了？

最后告诉我一个惊人的消息：颐和园十七孔桥头的铜牛，已经不翼而飞，不知是风吹走的，还是人吹走的！

……

大中华电影企业股份有限公司是内地人出资，在香港光复后开设的第一家电影公司。创办人蒋伯英和朱旭华，主要投资人是谢秉钧。蒋伯英曾是上海天一影业公司发行部负责人，后在大后方开设戏院，经营发行影片；朱旭华多年来一直协助蒋

张光宇设计的大中华电影企业股份有限公司图形标志和口号

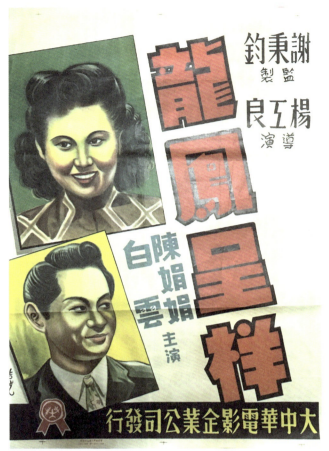

《龙凤呈祥》1开幅面原版海报

伯英从事电影发行工作；谢秉钧是"四川财团"的代表人物，其他股东还有明星影片公司的三巨头之一的周剑云，南洋影业公司的邵邨人（邵逸夫的哥哥），上海艺华影业公司的少东家严幼祥等。

大中华电影公司投资巨大，公司规模也很大。公司成立之初广泛搜集人才，招致很多内地电影精英加盟或参与影片的制作。包括编剧吴祖光、导演张石川、朱石麟、文逸民、方沛霖、但杜宇、胡心灵、香港KB片鼻祖杨工良，演员胡蝶、周璇、龚秋霞、上官云珠、陈娟娟、舒适、黄河、严化、王斑等，还有作曲家陈歌辛、黎锦光，美术指导张光宇，美工师姚吉光等。大中华电影公司的LOGO便是由张光宇先生设计，图案中含有"大中华"三字。

大中华电影公司三年间共生产影片42部，大多数都是国语片，可以说，香港国语片的根基是大中华电影公司打下来的。大中华电影公司出品的影片主要在上海及内地发行，也有很少数国语片在香港发行，都另备了粤语版拷贝（余慕云：《香港电影史话·卷三》，广播电视出版社1998年版）。

大中华拍摄的第一部影片是《芦花翻白燕子飞》，1946年6月拍摄，12月上映。《满城风雨》1947年在上海发行，深受观众欢迎。该片海报的绘制设计者是姚吉光先生，他也是中国现存最早的大幅彩色海报《再生花》的创作者。姚吉光还是著名的漫画家、报人，他和著名画家谢之光、张光宇、胡亚光等为同学，曾创办《福尔摩斯》等报刊，并为《大报》《上海滩报》《社会日报》等写稿和创作漫画，蜡烛影业公司宣传负责人。1946年姚吉光也应邀加盟了大中华电影公司，司职美术创作员，创作了大量电影海报。

更加幸运的是，我们现在不仅见到并收藏了《满城风雨》的原版海报，姚吉光先生创作的另一幅大中华电影公司的影片《龙凤呈祥》的1开幅面原版海报最近也

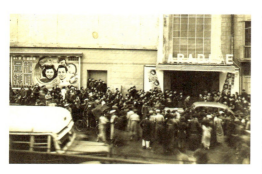

1947年上海沪南电影院，影片《龙凤呈祥》首映现场

重见天日，由海报收藏家王正鹏先生收藏到并授权展示。

然而，尤其令人叫绝的是一张老照片的出现。

1948年初上海银都大戏院开业之际，在《满城风雨》热映的后期，大中华的另一部影片《龙凤呈祥》又开始放映。这幅老照片，恰好为我们展示了当年的这个场景。

在这幅老照片中，我们看到影迷们蜂拥而至将影院门口包围，在迎接某位人物的到来，银都大戏院左侧墙上有影院美工刚刚绘制完成的《龙凤呈祥》大幅墙面海报，而在影院门口两边贴着的，正是我们现在收藏的影片《满城风雨》和《龙凤呈祥》的海报，一模一样。

《上海市（市区）专业电影院简介》一文中介绍，上海银都大戏院始建于1925年，当时的名字是上海东南大戏院，"八一三"淞沪抗战后停业，1948年改名上海银都大戏院。

文中还记载，1948年3月18日银都大戏院开业当天，特邀上海闻人黄金荣、影星陈娟娟到场剪彩。放映的影片正是陈娟娟主演的《龙凤呈祥》。

上海银都大戏院1953年3月18日被政府接管，改名为上海沪南电影院（《上海电影史料》第五辑，1994年）。

这幅《龙凤呈祥》1948年首映现场的老照片，是我2015年在网上买到的。《满城风雨》的海报收藏于2011年，《龙凤呈祥》海报现于2018年。

这三件藏品的出现，见证了那个时期的中国电影的风光，也代表了那时中国电影海报制作的最高水准。

大中华电影公司出品的电影海报，除了上面的两种外，已知存世的还有几种。其首部影片《芦花翻白燕子飞》1开幅面海报由海报收藏家王正鹏收藏；中国电影资料馆收有《风雪夜归人》和《千钧一发》的海报。

秦怡终于签名了

收藏电影海报多年,深知明星及主创人员签名的电影海报的人文价值。在我收藏的民国时期的电影海报中,在得到这些海报的时候依然健在的明星有很多,可惜没有机会联系上他们,也就无法得到他们的签名。最令人痛心的是这些明星在近年相继仙逝,留下许多的遗憾。

已经是 21 世纪 20 年代了,那些明星再长寿也终究斗不过时间。眼看着近几年仙逝的就有好几位,王丹凤 94 岁于 2018 年去世,李丽华 93 岁于 2017 年去世,陈云裳 97 岁于 2016 年去世,李香兰 94 岁于 2014 年去世……而我收藏的民国电影海报中,有很多是她们的作品,前几年没有特别重视,也没有特别的机缘,所以现在也只能无可奈何了。

民国时期的明星目前健在的已经不多了,而我手中有他们的海报的屈指可数也只有秦怡、韦伟、于洋等几位了。其中秦怡秦老在当年就是明星,名气很大,最为观众熟知。她与张瑞芳、白杨、舒绣文并列抗战时期重庆话剧的"四大名旦"。1939 年她参演个人首部电影《好丈夫》,1943 年出演悬疑电影《日本间谍》,1946 年与刘琼合作主演剧情电影《忠义之家》。1947 年,抗战胜利后秦怡回到上海,作为特约演员参加上海实验电影工场与益华影业公司合拍的影片《大地春回》的拍摄。该片由秦怡与刘琼再度领衔主演,讲的是一位地下工作者在策反敌人的时候发生的爱情故事。

影片《大地春回》的 1 开幅面原版海报在我手里已经 8 年,请当年该片主演秦怡在上面签名的念头一直挥之不去,在多年的努力下,这个愿望终于在 2018 年的最后两天实现了。能够实现这个愿望,主要是中国电影资料馆刘澍老师和上海电影演员剧团佟瑞欣团长的鼎力帮助,当然,还要拜秦怡老人的长寿和秦老孙女的配合。

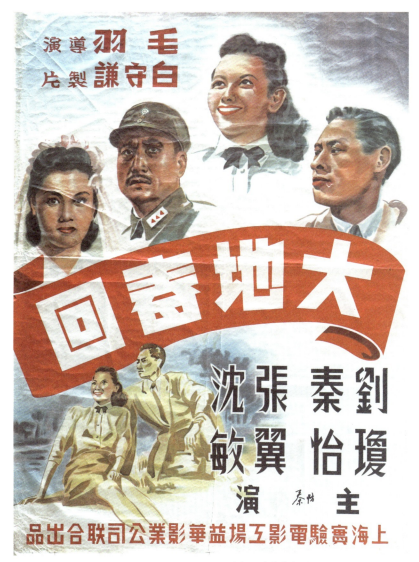

《大地春回》1开幅面原版海报，秦怡签名版

即便如此，获得秦怡的这个签名，也颇费一番周章。

2018年的最后两天，我们来到冬天的上海。佟瑞欣团长预先给秦老的孙女打了招呼，我们三人来到秦老所在的医院。由于时间掌握得比较准，正是秦老刚吃过晚饭坐在椅子上休息的时候。我们说明来意，秦老的孙女出于对秦老的保护，要求我们在探望的时候能不合影、不签名，毕竟秦老已经96岁了，且近几年身体一直不太好。

我有些失望，但还是提出请秦老先看看这幅她71年前主演的电影海报。当看到这幅海报时，秦老的眼睛有些发亮，对着海报指指点点，评说着自己的形象。我

我收藏的一张邀请白杨、秦怡、舒绣文、张瑞芳"四大名旦"参加虹光大戏院开幕仪式剪彩活动的请柬

乘机提出能不能在上面写个名字？秦老竟欣然答应，我也喜出望外，连忙递上笔……

抗战胜利后，国民政府在接收敌伪财产时将原"华影"的第三制片厂改造为上海实验电影工场，自行经营。

1946年成立的上海实验电影工场由费穆任厂长，负责电影的拍摄。实验电影工场虽有摄影场，但经费和人员不足，所以拍摄影片很少。1946—1947年间只拍摄了《铁骨冰心》《大地春回》和《浮生六记》三部影片（季伟、李姝林：《中国电影制片史别话》，中国电影出版社2011年版）。1948年，上海实验电影工场停止了电影的拍摄活动，上海解放后并入了1949年11月成立的上海电影制片厂。

上海实验电影工场拍摄的《大地春回》，在绝大多数老电影目录和研究电影史的书中都被称作《大地回春》，这两个名字在意思上并没有什么不同，但一个词的顺序的差别有时候会带来麻烦，比如在检索的时候。此外，这个小错误也是对当年原创者缺乏尊重的表现。这幅海报的出现，为我们展示了这部影片原始的名字，纠正了一个常见的错误。

上海虹光大戏院即现在的群众影剧院，位于上海市虹口区四川北路横拱桥南侧，四川北路1552号，坐东朝西。最早由广东人吴朝和投资兴建，1928年动工，同年9月由赫赫有名的青帮大佬黄金荣接手，称"荣记广东大戏院"，兼演京剧。1933年改称"香港大戏院"，从此改放电影。1937年被日军侵占，更名"虹口中华大戏院"，隶属"中联"，除了放电影还兼演京剧。

抗战胜利后由国民政府中央信托局接收，改名"虹光大戏院"，周伯勋任经理，后因亏损关闭。1947年10月，进步文艺工作者章中贤、虞哲光、邬析零等11人集资组织联友影业公司经营，由虞哲光任经理。1951年4月易名"华东公安部队大礼堂"，归部队使用。1952年1月交华东影片公司管理，改名"和平电影院"，同年9月交上海市文化局，更名"群众电影院"。1953年大修竣工后改名群众剧场。50年代后期交区文化局管理，至1968年1月更名"群众影剧院"至今。

桑弧海报遗存

2009年,我在河南的一次全国纸质收藏品交易会中,收藏了四张20世纪40年代的电影海报。后来发现这些海报都和一个人有关,就是著名导演桑弧。这四部影片有一部是他编剧的,其他都是他导演的影片,分别为《假凤虚凰》《不了情》《太太万岁》《哀乐中年》。

在购藏这批海报几个月后,我在旧货市场同一个人手中又买到了一批桑弧导演遗留下来的电影资料,其中既有电影剧本,还有照片、信件等,也有海报。从而判断,上面的四张海报都是桑弧导演的遗存。

桑弧原名李培林,1916年12月22日生于上海。1933年,就读于沪江大学新闻系。1934年,考入上海中国实业银行任职员。1935年,结识著名京剧艺术家周信芳。1937年,经周信芳介绍认识导演朱石麟。

1939—1940年,桑弧在名导朱石麟先生的建议指导下编写剧本《灵与肉》《洞房花烛夜》《人约黄昏后》,均由朱石麟导演搬上银幕。1944年,桑弧独立编导影片《教师万岁》。1945年,编导影片《人海双珠》。1946年,桑弧加盟文华影片公司,任艺术总监,专业编导,开启了属于他的辉煌。

作为20世纪40年代中后期成立的文华影片公司,是以拍摄文艺片见长的著名电影公司。桑弧在文华影片公司编导拍摄了《不了情》《假凤虚凰》《太太万岁》《哀乐中年》《太平春》《有一家人家》《越剧菁华》七部影片。这些影片,奠定了桑弧导演的风格和在电影界的地位。

早期的桑弧油画像

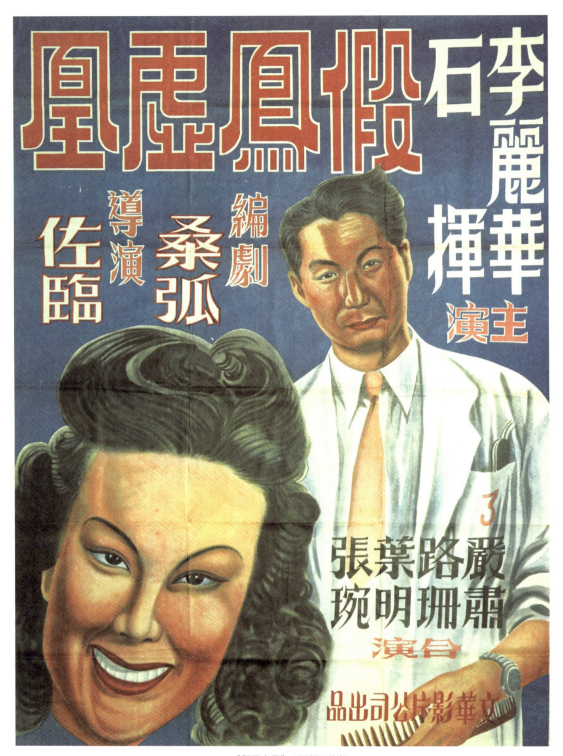

《假凤虚凰》1开幅面海报

其中以《不了情》《假凤虚凰》《太太万岁》《哀乐中年》的成就最大。《不了情》《太太万岁》《哀乐中年》是他和著名女作家张爱玲合作的三部曲，《假凤虚凰》是他和著名剧作家黄佐临合作的经典。

它们当中的《假凤虚凰》是"民国期间四大最卖座影片"之一，另三部是《一江春水向东流》《姊妹花》和《渔光曲》，其中桑弧编剧的影片有一部。有七部民国时期的影片在2005年被评为各种版本的"中国电影百年百部优秀影片"，分别是《八千里路云和月》《小城之春》《一江春水向东流》《太太万岁》《假凤虚凰》《万家灯火》《哀乐中年》，桑弧编导的影片有三部。

作为文华影片公司的主创，桑弧每年不仅自己要独立拍片，还要作为编剧编写剧本。1947年编了一部讽刺喜剧《鸳鸯蝴蝶》，后改名《假凤虚凰》，由佐临导演，这也是黄佐临以"佐临"为艺名导演的处女座。该影片由话剧皇帝石挥和影后李丽华主演。影片原名《鸳鸯蝴蝶》，含有呼应当时文坛的"鸳鸯蝴蝶派"的意思。

影片叙述的是一家濒临破产的公司的张经理，看到报上一则华侨富商的女儿的征婚广告，便怂恿三号理发师（石挥饰）去应征，然后利益分享。石挥冒充经理拉上七号理发师（叶明饰）做他的秘书。范如华（李丽华饰）实际是个穷寡妇，也拉上她的同学（路珊饰）当她的女秘书。双方见面后装腔作势，互相摆阔，弄得洋相百出，筋疲力尽。最后，石挥和李丽华都撕去了绅士淑女的面具，老老实实地在理发馆做自食其力的劳动者，而叶明和路珊也成为另一对佳偶。

该片尚未公演便引起轩然大波，上海理发行业工会认为石挥扮演的三号理发师严重损毁了理发行业的形象，几百人冲击影片首映现场，造成了很大混乱。文华影片公司"危机公关"，动员了包括曹禺、欧阳予倩在内的各界人士发表文章解释，一个月左右才平息了风波。该片成为中国电影史上首部遭到抗议而推迟公映的影片。

风波平息后的两三年，主演石挥一直没敢去上海的理发馆理发，每次理发都在文华影片公司的化妆间完成，算是花絮。

这次风波造成的广告效应也使这部影片连场爆满，成为民国时期四大卖座影片之一。《假凤虚凰》也是中国早期喜剧电影的经典，影片被后人评价甚高。

导演黄佐临曾将片名译为《The Barber Tatesa Wife》，1947年8月在欧美发行，成为首部由中国人自己配音的国产外语译制片。

《假凤虚凰》影片拷贝国内原本不存，幸好法国国家科学研究中心研究员、巴黎中国电影资料中心主任、著名汉学家纪可梅女士收藏有这部影片的

《假凤虚凰》剧照

桑弧自藏的《鸳鸯蝴蝶》即《假凤虚凰》剧本

16毫米拷贝,并于2015年将该影片送交中国,我们才得以观看这部名片。如今中国电影资料馆每放映这部影片,均场场爆满。

桑弧与张爱玲合作的《不了情》,是文华影片公司成立后拍摄的第一部影片。

作为文华影片公司的开山之作,公司上下十分重视。桑弧经好友剧作家柯灵介绍,去请刚从温州寻找胡兰成回来不久的张爱玲。此时的张爱玲刚和胡兰成分手,又被上海小报攻击为汉奸文人,创作上也正处于低谷。但她还是欣然接受邀请,第一次执笔写了电影剧本《不了情》。其中原因不乏经济上的考虑(稿费后来寄给了胡兰成),更多的是她对电影的热爱。张爱玲酷爱电影,对好莱坞和国内她喜欢的影星的电影如数家珍,据说当年在香港日军轰炸的间隙,她还冒死看了场电影。

张爱玲很快交出了剧本,取名为《不了情》。影片由桑弧导演,刘琼、陈燕燕主演,于1947年2月初开拍,两个月完成并公映。

"祖师奶奶一出手,好莱坞也要绕着走"。这部张爱玲、桑弧首度合作的,

投资并不多的电影取得了较大的成功,被誉为"胜利以后国产影片最适合观众理想之巨片",票房口碑俱佳,在好莱坞影片统治的上海电影院着实风光了一阵,为刚成立的文华影片公司开了个好头,也为桑弧与张爱玲两位再次合作打下了基础。

很快,张爱玲又写出了另一个剧本《太太万岁》,依然由桑弧执导。这部影片一改《不了情》的人物少、场景少的小片特色,石挥、张伐、蒋天流、上官云珠、韩非等星光璀璨,"连摄影师都是大牌黄绍芬和许琦。其中的转场技巧、场面调度、节奏控制到今天来看仍然毫不褪色,极具风致"(李多钰语),完全是一部大戏的格局,颇具好莱坞风范。

《太太万岁》是一部70年后也觉得很好看的电影,是桑弧导演的最好的电影。

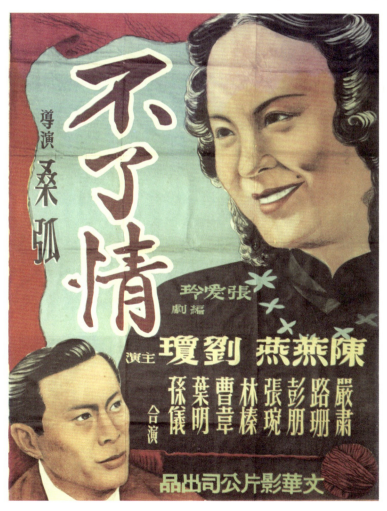

桑弧自藏《不了情》1开幅面原版海报,保存非常完好,为目前仅见。这张海报的设计风格也是典型的民国范儿,兼具那个年代好莱坞电影海报的影子,以人物大特写为主

1947年4月9日，《不了情》在上海沪光大戏院试映招待场，相当于后来的首映式，这是招待场的请柬。沪光大戏院是由当时著名建筑师范文照设计的中西合璧的建筑，有"海上银都"之称。20世纪40年代起，沪光大戏院和金城大戏院联手，成为国产新片的首轮影院。很多优秀影片如《一江春水向东流》《乌鸦与麻雀》等也均在这里首映

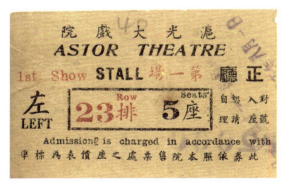

沪光大戏院平常使用的电影票

27岁的张爱玲和32岁的桑弧在那一年终于擦出了艺术的火花，共同打造出了这部中国家庭喜剧片的经典。

张爱玲在《〈太太万岁〉题记》中耐人寻味地写道："《太太万岁》是关于一个普通人的太太，她的气息是我们最熟悉的，如同楼下人家炊烟的气味，淡淡的，午梦一般的，稍微有一点窒息，从窗子一阵阵的透过来，随即有炒菜下锅的沙沙的清而急的流水似的声音。……她的生活有一种不幸的趋势，使人变成狭窄、小气、庸俗，以致社会上一般人提起'太太'两个字往往都带着些嘲笑的意味。"

在《太太万岁》的说明书中，笔名东方蝃蝀的一篇《张爱玲的风气》写得挺有意思，作者应和张爱玲相识，有过交流。

文章首先对张爱玲的"风气"下了个定义："这个风气不是革命家挽狂澜于既倒……她的风气是一股潜流，在你的生活里渐渐地流着，流着，流过你的手心掌成了一酌温暖的泉水，你的手掌感受到它的暖湿。也许这暖暖的泉水，有一天它会把岩石也磨平了……"

随后又试图对她的小说进行定位："她的小说放在书店会显得有些尴尬。将它挤在张恨水的小说旁边似乎不大合适，和巴金的作品也好像放不在一起。她好像热闹宴会里的不速之客，宴会上的两堆人她都熟悉，但和谁都话不投机。"

然后慢慢又提到了这部电影："那些'新文艺作家'因洁癖而避免的题材，她全取了过来。我们太胆怯了，我们要问，'这可以写进正经的文章里去吗？'可是我们忘记了问：'这是不是现实的？'张爱玲非但是现实的，而且是生活的，她的文字一直走到了我们的日常生活里。某太太，就像《太太万岁》里一样的一位能干

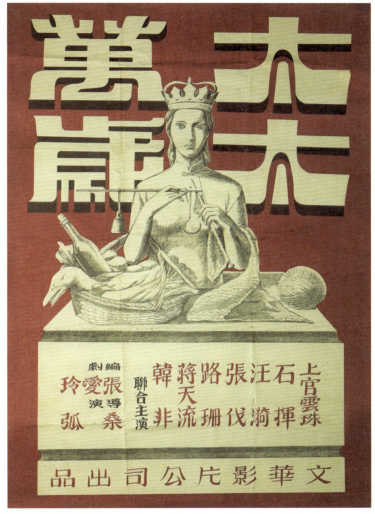

桑弧自藏 1948 年《太太万岁》1 开幅面原版海报。品相虽有瑕疵但目前此海报只发现这一张，也是第一次公开

的太太，告诉我一段故事……接着她说：'说出来你不信，完全跟那个张爱玲写出来的一模一样，天底下竟有这样的事！'"

文章最后还提到张爱玲的时装风气："其实张爱玲没有真正创造过什么时装，可是我们把稍为突出一点的服饰，都管它叫'张爱玲式'。有一次我问张爱玲：'短棉袄是你第一个翻出来穿的吧？'她谦逊地说：'不，女学生骑脚踏车，早穿了。'……无论如何，张爱玲虽不创造一种风气，而风气却由她创造出来了。"

这部影片上映后观者如潮，风头一度盖过了同期上映的好莱坞大片《出水芙蓉》。影片很卖座，场场爆满。在片约期满的最后一场，皇后影院还有八成多的上座率。

由于文华影片公司海报的设计向来是由导演提供意图，所以这幅海报桑弧应该

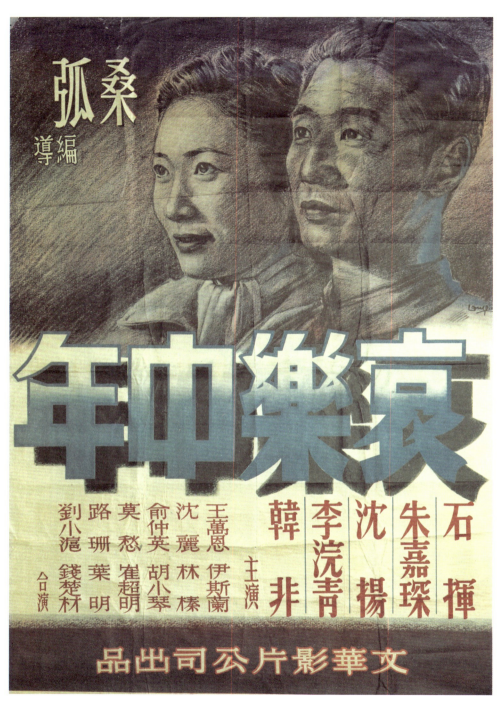

桑弧自藏《哀乐中年》1开幅面原版海报,该海报中国电影资料馆也有收藏。
海报主图为炭笔速写,有签名但作者不详,可能出自文华影片公司专业美工王月白之手

桑弧保存下来的,其自编自导的《哀乐中年》老剧本。
剧本首页是桑弧钦点的演员表,他用铅笔写下的准备启用的演员的名字与影片最终的演员表基本一致。石挥、韩非、依斯兰、莫愁、沈杨、崔超明、朱嘉琛、路珊、胡小琴、林榛、田振东等都没有变化,只是桑导原定的陈建平的扮演者仲灵被换成徐伟杰,冯丽君的扮演者韦伟换成了李婉青。
其中女主角扮演者朱嘉琛是黄宗江的前妻。李婉青是韩非的妻子,当年8岁的徐伟杰后来也成了上海电影制片的导演,导过影片《连心坝》《陌生的爱》。
影片中石匠的扮演者是著名演员程之,他在片中还兼任化妆师

《哀乐中年》原版剧照

是主要创意者,"中国女王和家务的天平"设计相当先锋和前卫。海报构图简洁直接,层次分明,人物雕像素描显得生动严谨,富有生活情趣。

《太太万岁》上映后一时溢美如潮,若干年后,日本电影研究大家佐藤忠男在20世纪80年代初看了《太太万岁》以后,惊讶于其中浓郁的"刘别谦式"喜剧风格,他说:"在我所看过的中国喜剧中,这部影片或许是把刘别谦风格运用得最精彩的一部。年方三十的导演桑弧竟然已拥有如此精湛的技艺,确实令人吃惊。"

桑弧除了与张爱玲在电影方面的合作,还帮助联系张爱玲小说的再版事宜,两人过密的交往,当年的小报随即传出了两人的绯闻。很快当年很有影响力的资深电影人龚之方公开发表言论称"他们二人不是一类人,根本不可能",算是平息了不少的议论。

但是两人关系的真相到底如何?时间到底还是给出了答案。2009年,张爱玲的遗作《小团圆》出版,颠覆了过去的"不可能",使读者窥视到了两人的情感世界。如果小说还不足以证明的话,那么桑弧本人于1947年拍摄的张爱玲在寓所的七张照片就很说明问题了。对此,下一部分将披露部分照片,这里还是接着说桑弧的电影吧。

在《太太万岁》取得成功后,1948年桑弧本想将张爱玲的小说《金锁记》改编成电影,仍由张爱玲编剧,此事在《太太万岁》上映时的说明书中已经提前做了预告。但当时混乱的时局和内定的女主角张瑞芳久治不愈的肺结核,最终使此片没有拍成。1948年底到1949年初,桑弧编导了影片《哀乐中年》,张爱玲可能也参与过影片的创作。这部影片的故事构思和编剧是桑弧,当年有香港报纸说这部戏的编剧本是张爱玲,桑弧给予了否认。随后张爱玲称自己只是参与了部分写作,拿了些稿费,没有署名。《哀乐中年》应该算是两人电影合作的三部曲之一吧。

张爱玲后来从1957年到1964年,先后为香港国际电影懋业有限公司(简称"电懋"),写了10个剧本,有《情场如战场》《六月新娘》《人财两得》《桃花运》《小儿女》《南北一家亲》和《南北喜相逢》等,其中大部分写于美国。

"眼睛本就不好,写剧本写到溃疡出血,手脚都肿了,想去买一双大点的鞋子穿又舍不得花钱,只能等到年底大减价再说。"(张爱玲语)

张爱玲的这些电影作品,始终没有达到她在文华影片公司时期的几部影片的水准。

《哀乐中年》依然由文华影片公司出品,石挥、朱嘉琛、韩非主演。讲的是石挥扮演的小学校长早年丧偶,拉扯着三个孩子没有续弦。孩子长大后让他颐养天年,50岁的小学校长不甘寂寞,与接替他的小学女校长结婚,开始新的人生。该片于1949年4月底公演,正是上海解放前夕,影片内容和时局不符,所以没取得期望的效果。

这几张照片的拍摄时间为1947年10月。此时正是《不了情》公映后,《太太万岁》

拍摄刚结束，张爱玲与桑弧彼此熟悉配合默契的时候。

关于两人的恋爱关系，当时的小报是有推测的，后来被淡化和以张爱玲出走香港而结束。但是，关心他们的人们不时地总是将这件事翻出来议论一番，尤其是时间这个最好的裁判拿出了最新的"证据"——《小团圆》，人们八卦的神经又给挑起来了。

综合当年一些老影人的说法，桑弧和张爱玲曾经到了谈婚论嫁的地步，但遭到了桑弧哥哥姐姐们的反对，主要还是因为张爱玲当时和胡兰成的关系造成的身份和社会众人的舆论吧。

在这之后，他们的朋友，文华影片公司宣传主任、资深电影人、新闻界大佬龚之方亲自登门找张爱玲为桑弧提亲，"她的回答并不是语言，只是对我摇头、再摇头和三摇头"（龚之方语）。所以后来龚之方在媒体上公开称两人"不可能"。但最终，时间还是颠覆了这种"不可能"。

后来桑弧娶了一位圈外女子，于1951年结婚；张爱玲去了香港又去美国嫁给了美国人赖雅，两人再没见面。对此，很多人感到遗憾。但是，如果两人当年真的成了，还会有后来的张爱玲和桑弧吗？

作为曾经的恋人，桑弧来到张爱玲的寓所，拍几张私房照便是顺理成章的事情了。这些照片桑弧生前从未拿出来过，只是静静地收藏，这符合桑弧的性格，有事情默默埋在心里，不张扬不折腾。如今斯人已逝，我们将这些照片发表或许违背了桑导的意愿，或许已无所谓，《小团圆》的出版不也"违背"了张爱玲的意愿吗？

桑弧珍藏的在张爱玲寓所拍摄的"私房照"

照片的拍摄地张爱玲的寓所会是哪里呢？有记载张爱玲在上海期间搬过三次家，其中今静安寺附近常德路195号的常德公寓（当年叫爱丁堡公寓）是她居住最长的地方。她和姑母曾住过51室，后又搬至65室一直住到1948年。我没去过这个地方，但找到了现在这里的照片。据查该公寓坐东朝西，位居闹市，基本保留着原来的样子，当年的粉色墙面如今已经发黑，透出古旧来。

由于桑弧拍摄的张爱玲的这几张照片都没有远景，所以照片中的阳台外墙和窗框是照片里唯一给出的线索，这似乎和我查到和看到的现在的照片上的阳台墙面和

文华影片公司创作团队在上海魏氏花园的合影

窗户非常吻合,加上时间上的推断,基本判定照片中的公寓就是今常德公寓。如果有机会,拿着老照片去公寓60室(原65室)外的阳台比对一下最好,不知道据说很厉害的看门的上海阿姨让不让进呢?

"公寓是最合理想的逃世的地方"(张爱玲:《公寓生活记趣》,浙江文艺出版社2000年版)。这里,曾经是《倾城之恋》的诞生地。

这张文华影片公司团队中的柯灵与同事在上海魏氏花园的合影最值得注意的是身后的女子,那正是张爱玲。此时她正和文华影片公司的同事交谈,面带迷人的笑容。如胡兰成在《张爱玲记》中写的:"……又或单是喜孜孜的笑容,连她自己亦忘了是在笑,有点傻里傻气。"张爱玲笑的照片实在太少,可惜这张只是远景。

这天张爱玲身上穿的大花旗袍,经辨认和前面"私房照"中的两件旗袍都不一样。一是胸前没有寓所穿的那件旗袍中的大花朵,二是款式也略有不同。

必须要说的是,依照张爱玲孤艳冷傲的性格根本不会参加这种集体活动,看到她出席这样的聚会,"我和小伙伴们都惊呆了"。要知道当年即便是和她在一家公司共事的同事,有很多人都没有见过她。比如同一时期在文华影片公司拍过两部电影、后来在香港成为"天皇巨星"的李丽华竟然从来没有见过张爱玲,直到十几年后的60年代在听闻才女张爱玲来港,几经托人才见了张爱玲一面。见面后别说聊天,张爱玲连水都没喝一口扭身就走,算是让李丽华见了她一面,也给中间人她的老朋友一个面子。

所以,张爱玲能出席这样的聚会基本肯定是因为正在和桑弧处在恋爱中的原因。

关于文华影片公司电影海报的制作,据当年文华影片公司营业部经理马景源先生回忆,当年文华影片公司的海报通常采用1开幅面薄道林纸,用三套或五套色印刷,每次制作一令500张。画稿先请导演提供意图,由美术人员画出草样,由导演定稿后绘制,再交印刷厂印刷。制片厂(发行方)无偿定量提供给电影院(《上海电影史料》第一辑,1992年)。

1956年10月初,苏联举行了第三届中国电影放映展览周。展览周期间放映了故事片《为了和平》《怒海轻骑》《董存瑞》和越剧歌剧片《梁山伯与祝英台》,记录片《画家齐白石》,美术片《神笔》和《小熊的旅行》,风景片《桂林山水》等。

我国电影代表团应邀到莫斯科参加了展览周期间的活动。代表团团长是电影事业管理局副局长高戈,成员为:白杨、黄佐临、桑弧、丁洪、李景波、季洪、徐明、杨启天。10月1日在莫斯科电影演员研究剧院举行了开幕式。

桑弧收藏有一幅电影海报，那是1956年在苏联莫斯科举办的"中国电影放映周"期间，苏联方面为这次电影周设计制作的1开幅面海报。这种电影周、电影节、电影展的海报也叫"展览海报"，也是电影海报的一个小门类，由于活动周期短、制作数量少，故也较难得。海报被贴在一本很大的相册里，赠送给中方的贵宾。这本相册全程记录了这次中国电影周的活动，24幅高清照片连同苏联方面印制的海报，一起贴在蓝色的硬纸板上装订成册。这本相册被完好保存至今，是桑导为后人留下的珍贵收藏。

除了《梁山伯与祝英台》，桑弧导演后来又拍摄了《祝福》《天仙配》《魔术师的奇遇》《她俩和他俩》《子夜》《邮缘》等影片，其中不乏经典。

这张海报也是桑弧导演的旧藏。这是1956年在苏联莫斯科举办的"中国电影放映周"期间，苏联方面为这次电影周设计制作的1开幅面海报。海报被设计得喜气简洁，很有中国韵味，中间由胶片卷成的"中"字最有特色

相册中的图片

费穆的最后一部影片

费穆导演和编剧的代表作《小城之春》，被国内外各种排行榜列为中国电影史上最佳影片之一。作为中国杰出的电影大师费穆英年早逝。他1906年生于上海，1951年病逝于中国香港，只活了45岁。费穆的代表作还有《狼山喋血记》《孔夫子》等。

2002年田壮壮翻拍了《小城之春》致敬费穆。费穆生前参与的最后一部影片是《江湖儿女》，而贾樟柯的新片《江湖儿女》与之重名。

《江湖儿女》影片由龙马影片公司出品。龙马影片公司是由费穆创办、吴性栽投资的电影公司（吴性栽属龙、费穆属马，又或含有龙马精神之意），成立于1951年2月22日。

著名电影事业家吴性栽是中国电影史上绕不开的人物之一。吴性栽（1904—1979），浙江绍兴人，商人出身，1924年便在上海创办百合影片公司，1925年又与大中华影片公司合并成立大中华百合影片公司，为中国早期电影公司之一。1930年，与罗明佑的华北电影有限公司、黎民伟的民新影片公司、但杜宇的上海影戏公司等合并成立联华影业制片印刷有限公司，1932年后改称联华影业公司，是和明星影片公司齐名的中国早期影业巨头。出品过《大路》《渔光曲》等著名影片。上海沦为"孤岛"

1934年，费穆参加一次大会时合影的截图

《江湖儿女》1开幅面海报，影片描写一个海外的华人杂技团饱受沧桑最终回国的故事

期间，他在法租界成立了合众影片公司、春明影片公司和大成影片公司。1946年，吴性栽与人一起经营上海电影和昆仑影业公司，出品过《一江春水向东流》《八千里路云和月》《万家灯火》等影史经典影片；同年又创立了文华影片公司，出品过《假凤虚凰》《太太万岁》等著名影片。1948年在北平成立了清华影业公司，拍摄过《群魔》等影片；同年又投资艺华影业，乃专门为费穆拍摄中国第一部彩色影片《生死恨》而成立。1948年吴性栽迁居香港后不甘寂寞，于1951年成立了龙马影片公司。

龙马影片公司存在了5年，拍摄了9部影片，部部都是佳作，为香港电影作出了很大的贡献。由于费穆身体不好，龙马影片公司的主创实际上是另一位电影大师朱石麟，龙马影片公司的9部影片有8部为朱石麟导演。

费穆只参与了龙马影片公司两部影片。一部是《花姑娘》，是龙马影片公司成

立后拍摄的第一部影片。该片改编自法国小说家莫泊桑所著中篇小说《羊脂球》，由朱石麟执导，李丽华、王元龙、韩非领衔主演。费穆是这部影片的监制。

费穆参与的另一部影片是《江湖儿女》，实际上他只写了一个文学剧本，影片未拍摄他便去世了，影片随后交给朱石麟和齐闻韶完成；朱石麟导演，齐闻韶编剧，对原剧本做了较大修改，但影片保留了费穆出品人的身份，也是宣传的需要。所以，《江湖儿女》是费穆参与的最后一部影片。《江湖儿女》为被公认的香港早期电影佳作。

费穆去世后，朱石麟也把主要创作精力放到了凤凰影业公司，龙马影片公司也就结束了使命。20世纪60年代吴性栽购买了大批美国彩色电影胶片，与北京电影制片厂合作拍摄影片。1973年吴性栽退休，结束了50年的电影生涯。

《江湖儿女》1开幅面电影海报是当年的原版海报，采用绘画与照片并用的手法，石印与摄影版合用的方式印刷，这种方法印制海报的技术含量较高，在国内并不常见，在早年的香港海报中倒是多见的。该海报由位于香港英皇道的"香港亚洲石印局承印"，该局可能还承印了龙马影片公司的其他海报（这需要见到这些海报后证实）。

这是1951年龙马影片公司使用的工作通知书，通知孙泰前往公司开会。显示了龙马影片公司的专业性和正规化，通知书中包含了制片部、剧务处、化妆间三个部门。通知不仅清楚地写着开会的时间、地点，还有要讨论的内容，并要求：如果不能到场，请立即通知剧务处

"文华" 后期的几部影片

1946年8月,原联华影业公司的股东吴性栽先生独资创办了文华影片公司(简称"文华"),厂址在徐家汇联华原址,厂长是原联华影业公司经理陆洁,经理为吴邦藩,宣传负责人为著名报人龚之方等。黄佐临和桑弧担任艺委会的正副主任,负责创作生产影片。柯灵、曹禺、陈西禾、黄绍芬、叶明、鲁韧、师陀、洪谟等也先后加盟,加上特约的费穆、李倩萍等一起担任主创,阵容强大可谓前所未有。文华影片公司为当时中国文艺片的主要拍摄阵地。

吴性栽本是上海的颜料大王,1924年开始进入电影行业,先后投资创办了百合影片公司、大中华百合影片公司和著名的联华影业公司。上海"孤岛"时期,他是朱石麟大成影片公司的投资人;抗战胜利后,吴性栽入股昆仑影业公司。1946年8月,吴性栽独自成立了文华影片公司。

那时的文华影片公司资本雄厚,是

1947年,文华影业公司拍摄的《艳阳天》剧照,曹禺编导

文华影片公司并入上海联合电影制片厂时的清单

1949年以前唯一运转正常、不间断生产的民营电影公司。吴性栽经营有方、用人有道，是"文华"成功的主要原因之一。在组织机构、人员配置、影片宣传等方面，"文华"在当时都是做得最好的。

"文华"在硬件方面也是当时上海电影行业最阔绰的，除了沿用联华影业公司的两个摄影棚外，"文华"还新建了一座大型的一流的封闭式摄影棚。当时著名的昆仑影业公司也只有一座无墙面和不隔音的简易影棚。"文华"还拥有自己的洗印车间，至于摄影器材、照明设备、胶片等均供应充足，保障年产量6部以上故事片没有问题。

在"文华"存在的5年中拍摄了24部影片，平均每年接近5部，在当时算是高产了。其中一流影片占一半以上，是非常突出的成就。

1949年以前，"文华"拍摄发行的《不了情》《假凤虚凰》《太太万岁》《夜店》《小城之春》《哀乐中年》《生死恨》，都是中国电影史上的经典影片。《生死恨》是中国人拍摄的第一部彩色电影。

新中国成立后，吴性栽去了香港定居，厂长陆洁辞职，吴邦藩接任，文华影片公司又陆续拍摄了一批影片，其中不乏经典。1952年，文华影片公司并入上海联合电影制片厂，后改为上海电影制片厂。

这里就本人收藏的几张电影海报，介绍几部新中国成立后"文华"的影片。

影片《我这一辈子》，是话剧皇帝石挥根据老舍的同名小说改编并自导自演的一部优秀影片。

影片描写了老北京的一名巡警，从北洋时期到解放前夕的一生，反映了北京底层市民的生活状况。石挥为塑造好角色，深入北京宣武门外体验生活，还曾花"重金"购买了一名老年乞丐的旧棉衣穿在自己身上，并追着一部三轮车讨要，以表现片中真实的"我"。

石挥在影片中真实感人毫不卖弄的表演，成为石挥表演艺术的高峰，这部影片也是石挥作为导演的一个高峰。1987年，《我这一辈子》被香港影评人评为中国十大影片之一。

影片的遗憾在于结尾。文华影片公司老人、著名导演叶明回忆，当时石挥安排的结尾是北平解放，已经沦为乞丐的"我"在入城式的队伍中发现儿子，父子相拥团聚影片告终。"文华"向东北电影制片厂商借记录片《北平入城式》时却被对方拒绝，石挥于是拟在北平郊区搭设街景，后因成本太高、调度困难，私人影片公司

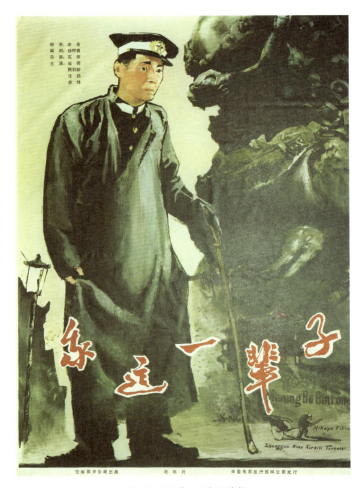

《我这一辈子》1开幅面海报

无法完成而放弃。最后改为现在我们看到的,"我"在风中长叹"唉,我这一辈子哟"而结束。

影片《我这一辈子》的海报是1980年复映时期重新绘制发行的,海报作者是著名画家李喆生。李喆生是河北武清人,1964年毕业于中央美术学院,曾任中国电影公司宣传处美术编辑,绘制过很多优秀的电影海报。他在1978年绘制的这幅《我这一辈子》电影海报曾获全国电影宣传画展一等奖。

文华影片公司当年的原版海报绝大多数都有实物留存,只有《我这一辈子》原版海报至今未见踪影,成为海报收藏界一大憾事。

1950年拍摄完成的影片《思想问题》,是根据上海人民艺术剧院(简称"上海人艺")同名话剧拍摄的电影。当时黄佐临参与创办的上海人民艺术剧院排演了第一部话剧《思想问题》,作为副院长和该剧导演的黄佐临建议文华影片公司将其拍

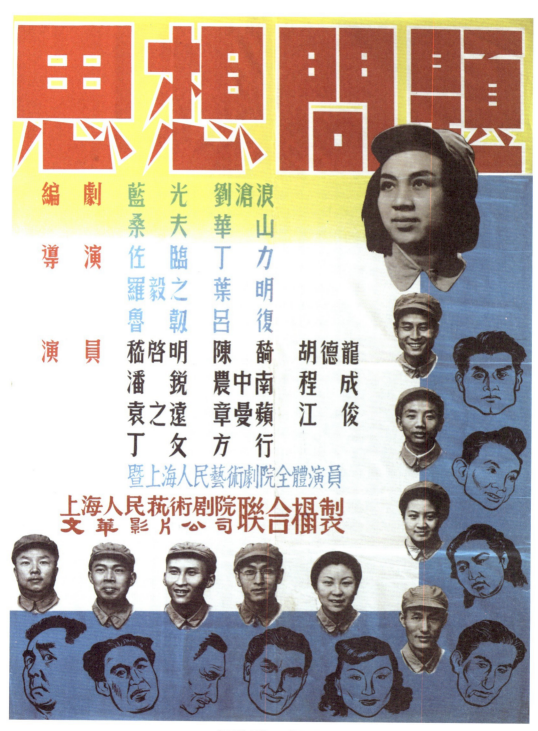

《思想问题》1开幅面原版海报

成电影并亲自导演。

黄佐临（1906—1994），又名佐临，是我国著名的戏剧、电影艺术家，导演。在话剧界有"北焦南佐"之说，即焦菊隐与黄佐临。黄佐临在电影方面的成就也很杰出，在文华影片公司他是艺委会主任，曾导演过民国四大卖座电影之一的《假凤虚凰》、经典影片《夜店》、根据高尔基名著改编的优秀影片《好孩子》。

《思想问题》讲的是华东大学一群知识分子思想认识提高的过程。影片《思想问题》由"上海人艺"五幕话剧的原班人马出演，黄佐临担任总导演并执导了第一幕，其他四幕由"上海人艺"导演丁力、罗毅之以及文华影片公司的鲁韧、叶明各导一幕，为"上海人艺"和"文华"培养了人才。这在叶明后来的回忆和《思想问题》电影海报演职员表中都有体现。

当年文华影片公司有两座摄影棚，计划每年拍摄6部影片，固定的导演只有桑弧、黄佐临、陈西禾与石挥，还需要至少两名导演。于是黄佐临建议叶明与鲁韧抓紧锻炼，进入"文华"导演队伍，便有了叶明与鲁韧在《思想问题》各导一幕的情况。

叶明在"文华"期间共参演了4部影片，担任了7部影片的辅导员，1951年最终在影片《光辉灿烂》担任了导演。后来，他进入上海天马电影制

《美国之窗》1开幅面原版海报

片厂导演了舞台戏曲片《宝莲灯》。他执导的影片还有《小刀会》《蚕花姑娘》《苗岭风雷》《七月流火》《张家少奶奶》等，不乏优秀作品。

《美国之窗》是黄佐临为配合抗美援朝，带领文华影片公司的演员演出的独幕讽刺话剧。曾在剧院演出，后决定排成电影。故事发生在美国，石挥扮演的美国投机商发现一名工人欲跳窗自尽，投机商便与工人谈判在自杀前大做广告以获取暴利。后经工会帮助，工人放弃自杀，投机商的目的以失败告终。

影片最大的难点是影片故事中的9个人物都是美国人，化妆至关重要。文华请

来著名化妆专家陈绍周主持，获得成功。陈绍周是中国现代雕塑家、舞台化妆专家、戏剧教育家。

《美国之窗》由黄佐临改编，黄佐临、石挥、叶明、俞仲英联合执导，石挥主导。

《太阳照亮了红石沟》是文华影片公司出品的最后一部影片，实际在影片尚未最后完成的时候，"文华"已经并入了上海联合电影制片厂。

《太阳照亮了红石沟》是原载于西北某刊物的小说，1951年交由鲁韧改编并担任导演。鲁韧带领主创人员曾远赴西北找原作者商谈剧本改编事宜，并查找合适的外景地。该片的拍摄十分艰难，1952年底才完成全部外景的拍摄。摄制组回到上海后，"文华"已经合并到上海联合电影制片厂，所以剧组回来后暂缓内景的拍摄，先组织学习整风后，才陆续开始拍摄内景，影片于1953年公映，由中国电影发行公司发行。

影片讲述的是西北回汉两个村落因恶霸挑拨发生冲突，解放后经工作队调解后消除误会，抓出了坏人，促进了民族和睦。

影片导演鲁韧后来成了著名导演，先后导演了《猛河的黎明》《洞箫横吹》《今天我休息》《李双双》《新风歌》《于无声处》《飞吧，足球！》《车水马龙》等影片十余部。其中《李双双》于1963年获第二届《大众电影》百花奖最佳故事片奖。

《太阳照亮了红石沟》1开幅面原版海报

以文华影片公司、长江昆仑联合影业公司、大同电影企业公司、国泰影业公司为代表的私营电影公司，在新中国成立初期，依然拍摄了很多影片，其中不乏精品。对这些影片的研究和收藏目前似乎还不太被关注，因为它们既不属于新中国电影的主流，也似乎脱离了民国电影的研究范围。

收藏朱石麟

朱石麟是1923年从加入罗明佑在北京的华北电影公司担任编译部主任，无师自通地开启了电影道路。朱石麟在中国电影史上算"一代半"或者也算第一代电影人。因为朱石麟从影的时期比起中国电影的拓荒者张石川、郑正秋他们晚了几年，但他又是第二代导演桑弧的导师。

部分与朱石麟合作过的影人这样评价他：

岑范：朱先生在艺术上有独特见解，他说过他知道哪些是可以卖钱的，但他拍戏不追求卖钱，而是追求表达一种思想，揭示生活的内涵。

刘琼：朱石麟先生是我国杰出的电影艺术家。

舒适：朱先生身材瘦弱斯斯文文，可是他始终保持着旺盛的精力，能编善导一部接一部。

鲍方：朱石麟是香港进步电影的开荒牛。

傅奇：朱石麟先生是我的导师。

夏梦：我很尊重他对角色的要求，他也尊重我对角色的演绎。

罗君雄：朱先生是万能老倌。

朱虹：我入电影圈的伯乐是朱先生。

刘汉成：朱石麟是中国古典电影的代表。

1939—1940年，朱石麟编导的四集系列电影《文素臣》剧照。该片由王熙春、刘琼主演

朱石麟1899年出生在江苏太仓的一个没落的官僚家庭，少年受私塾教育，天资甚慧。进入电影界之初，其编剧的《故都春梦》上映后轰动一时。

1930年，朱石麟加盟联华影业公司，编导了《归来》《联华交响曲》《慈母曲》等影片。在上海"孤岛"和沦陷期间，朱石麟因为腰部残疾而留在了上海，选择继续从事电影事业。在多家电影公司编导拍摄了《文素臣》《香妃》《肉》《孟丽君》《赛金花》等影片。

1939年，朱石麟鼓励银行职员桑弧编写剧本，桑弧写的第一个剧本就是《肉》，朱石麟亲任导演拍摄了这部影片。此为该片原版剧照

1942年，朱石麟将桑弧编剧的《人约黄昏后》拍成电影。他还鼓励桑弧自己导演影片，使桑弧下决心辞去银行的职务，专职做电影编导，创作了大量的优秀影片，而朱石麟就是他的启蒙老师。

在上海沦陷期间，朱石麟加入了中华联合制片股份有限公司（"中联"），拍摄了不少优秀的影片。有《海上大观园》《博爱》《第二代》《万世流芳》《不求人》等。

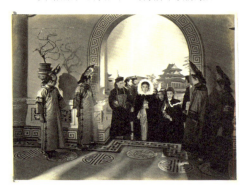

1940年，朱石麟编导的影片《香妃》剧照

朱石麟导演的《万世流芳》《不求人》的原版海报，本人也有收藏，已在本书相关章节出现。

抗战结束后，朱石麟受到到指摘，生活困苦靠典当度日。据理力争一年后得到清白，随即到香港发展，继续从影。朱石麟成为香港国语片的拓荒者之一。

朱石麟先到南洋影业，后到大中华电影公司，也在李祖永的永华影业公司担任导演。在此期间执导了多部影片，最

1941年，朱石麟编剧导演的影片《家花哪有野花香》剧照，王熙春主演

著名的一部影片是《清宫秘史》。《清宫秘史》在全国放映后影响巨大，在国际上也广受好评。

随后，朱石麟又加盟了吴性栽、费穆的龙马影片公司，拍摄了反映香港现实生活的优秀影片《误佳期》《花姑娘》，以及费穆未完成的遗作《江湖儿女》（海报

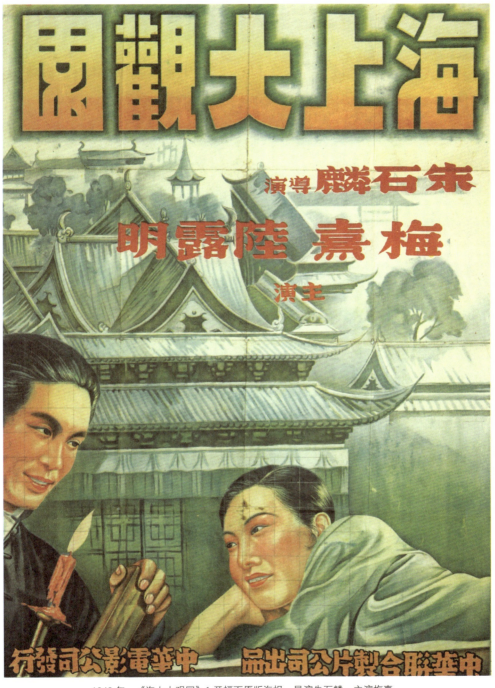

1942年,《海上大观园》1开幅面原版海报。导演朱石麟,主演梅熹、陆露明,中华联合制片公司出品,中华电影公司发行

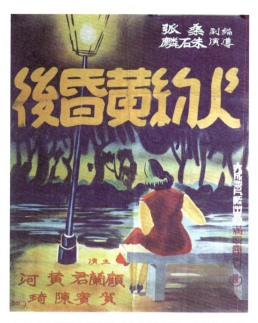

1942年"满映"发行的《人约黄昏后》2开幅面海报

1943年,朱石麟编导的影片《第二代》1开幅面原版海报。原著梅阡(后北京人艺著名编导),主演黄河、刘琼、顾也鲁、王丹凤、童月娟、王宛中,中华电影联合股份有限公司出品发行

夏梦、高远主演,朱石麟导演的《抢新郎》1958年拍摄,在大陆同步上映。这是2开幅面剧情式海报

见本书相关章节）。

以后，朱石麟改组了龙马影片公司，组建了后来著名的香港凤凰影业公司。直到 1966 年，朱石麟拍摄了大量的影片，是他电影创作的最高峰期。其中有好几部古装片，大陆这边的观众都耳熟能详，那些朱石麟导演发现培养的著名演员朱虹、高远等也一直是我们的偶像。

我看过并印象很深的朱石麟导演的古装喜剧片还有《三凤求凰》和由其编剧、鲍方导演的《蟋蟀皇帝》。

朱石麟导演一直是心向祖国、热爱祖国，热爱中国传统文化的进步电影人，从他拍摄的影片中就能强烈地感受到。凤凰影业公司和长城影业公司，也一直被认为是香港爱国影人的阵地，自新中国成立以来就一直与大陆的电影机构合作频频，关系密切。

1967 年 1 月 5 日香港《文汇报》转载了《红旗》杂志上刊登姚文元的《评反革命两面派周扬》一文，该文对电影《清宫秘史》进行了批判……

看到这篇报道，一向自以为爱国的朱石麟如五雷轰顶，五脏俱焚，当日下午便因脑溢血与世长辞，享年 68 岁。

"小咪"李丽华

李丽华是 20 世纪中叶中国银幕最活跃的、知名度极高的影星,一生拍片超过 140 部,被称为影坛常青树。李丽华的银幕生涯跨越 40 年,人生亦很美满,享年 93 岁。

2015 年贵为两届金马影后的李丽华荣获第 52 届金马奖终身成就奖,其本人亮相 2015 年 11 月的金马影展。2016 年 1 月,第 35 届香港电影金像奖公布本届终身成就奖得主为李丽华。

李丽华原籍河北,1924 年生于上海,其母为京剧名伶,怀着她时还在台上唱戏。由于出生时身形细小,她被家人称为"小咪"。于是"小咪姐"就成了李丽华的江湖诨号。

本人收藏的李丽华原版照片

李丽华身材虽然娇小,但曲线玲珑丰乳肥臀,能歌善舞色艺双全,在银幕上风采万千戏路极广。言情、歌舞、恐怖、动作、喜剧,什么样的戏都拿得下来,从少女秋香演到武则天、贾母,纵横银幕四十载。

李丽华不仅是演戏的天才,为人处世也很到位。她冰雪聪明,观察力强,模仿能力超群,加上勤奋努力,态度认真,她与当时几乎所有大牌影人合作过,口碑甚佳。在 20 世纪党派纷争、战火丛生、民生不安的环境下,李丽华凭借着朴实自然、传统礼教的修养,出入其中,洁身自好。

李丽华送给周璇的原照

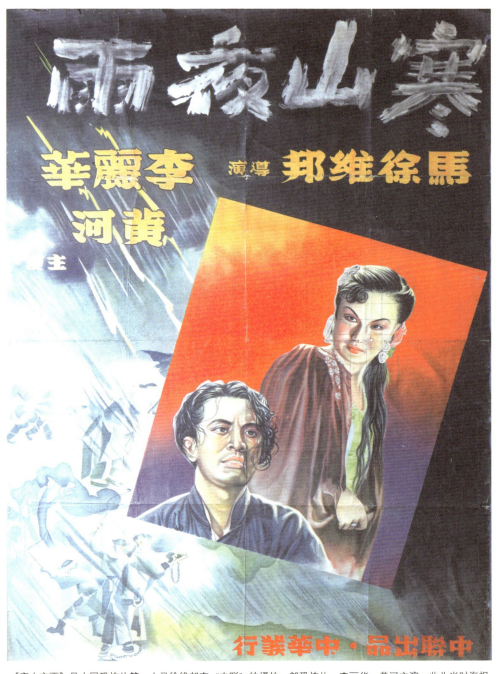

《寒山夜雨》是中国恐怖片第一人马徐维邦在"中联"拍摄的一部恐怖片,李丽华、黄河主演。此为当时海报

1948年4月,文华影片公司同事去杭州游览。左一为"文华"老板吴性栽,左二是影后李丽华,右二是"文华"厂长陆洁,右一是桑弧。他们一行来到龙井村"问茶",品尝最新的"明前龙井"。所在地正是西湖龙井的主产地龙井村旁边的"九溪茶场"

李丽华1948年在"文华"期间与石挥共同主演的《艳阳天》,是曹禺导演的唯一一部电影

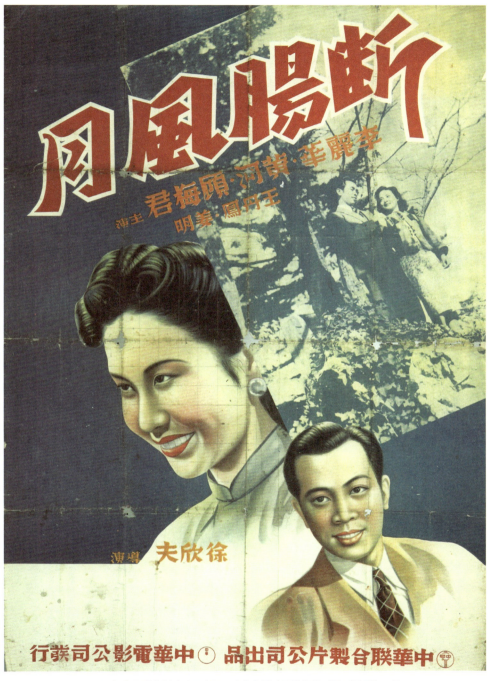

1943年中华联合制片公司出品、中华电影公司发行的《断肠风月》,导演徐欣夫,主演李丽华、黄河、顾梅君、王丹凤、姜明

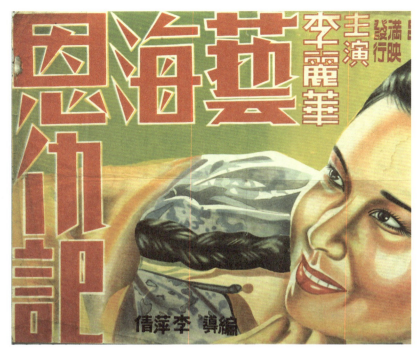

1943年"满映"发行的《艺海恩仇记》,编导李萍倩,主演李丽华

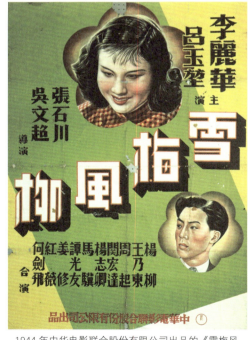

1952年大光明电影公司拍摄的《诗礼传家》剧照

1944年中华电影联合股份有限公司出品的《雪梅风柳》,导演张石川、吴文超,主演李丽华、吕玉堃

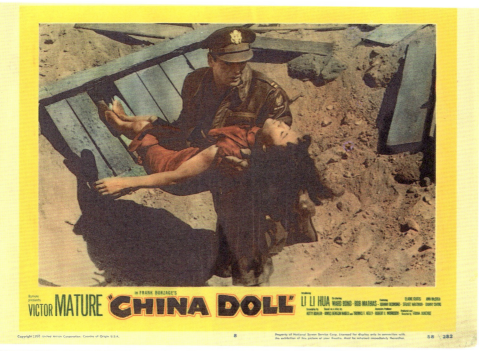
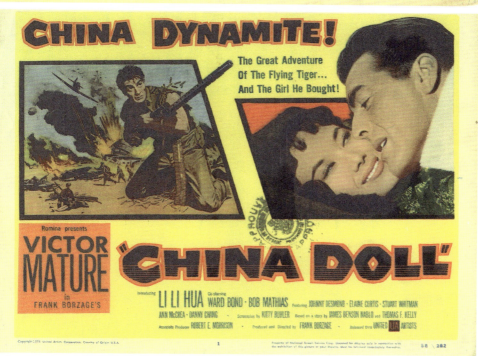

李丽华在好莱坞主演的《飞虎娇娃》剧照

李翰祥在其八卦巨著《三十年戏说从头》里说"小咪姐"从来就是行业模范："小咪姐尤其特别，一早进厂，就把服装穿戴整齐，坐在片场一角，轻轻的和同人们说说笑笑，气温35度的天气，片场里起码超过40度，她仍然披挂整齐，全副装备安然稳坐，最令人佩服的是滴汗不出，有道是心静自然凉也。"

李丽华凭借自幼学成的程派京剧功底，1940年16岁就从上海艺华影业公司的《三笑》走向银幕，后又加入"中联""华影"，拍摄了《卖花女》、恐怖片《寒山夜雨》以及中国早期歌舞片《万紫千红》《秋海棠》《断肠风月》《春江遗恨》等十几部影片。

1946年在"文华"期间拍摄了《假凤虚凰》《艳阳天》，轰动一时。随后李丽华远赴香港，初期拍摄了《误佳期》《诗礼传家》《花姑娘》《雪里红》等著名影片。

1958年6月8日，李丽华赴好莱坞，与维克多·迈彻主演的《飞虎娇娃》（《China Doll》）在北美地区上映，标志着李丽华成为国际影星的开始。在好莱坞李丽华还以拒拍吻戏而闻名。

回到香港，她主演了李翰祥执导的《杨贵妃》，以及很卖座的《万古流芳》《武则天》《梁山伯与祝英台》等多部影片。1976年在《八国联军》中饰演慈禧；1978年在《新红楼梦》中扮演贾母，与其在1952年长城影业公司的《新红楼梦》中扮演林黛玉一角相距26年。随后李丽华息影，与夫君著名影星严俊赴美定居。

我主要收藏民国时期的电影海报，不可避免地有李丽华主演、参演的海报，大致有六七张，分布在本书的相关章节，请读者自行查看。

附录：中国电影海报简史

海报可以笼统地看作被人设计并挂在墙上的印刷品。视觉冲击是首要的，上面有醒目的图案和文字，在大街上、影院商场、车站等公共场合，可以说无处不在，被用于商业宣传、政治宣传、艺术创作、表达诉求等。

电影海报是海报家族中的一个大类，出现得较晚，后来虽然受到电视广告等宣传形式的冲击，但还是不可替代，保留至今。电影海报已经成为一种艺术载体而被留存下来，受到世界各地的影迷和收藏者的喜爱。

海报用于电影，就是电影海报。英文 poster 是海报的意思，movie poster 或 film poster 就是电影海报。中国早期的电影界洋派人物，将电影海报音译为"怕斯托"（poster）。除了"怕斯托"也有人称之为"海报"，而中文"海报"一词，也另有它的出处。

一、中文海报一词的由来

京剧，是中国的国粹。早年的京剧起源于北京却繁荣于上海。

《上海滩》的作者沈锦华，在谈到京剧的宣传由"戏报""砌末"到"海报"的发展过程时讲得非常到位，摘录整理补充加工如下。

20世纪以后，开放的上海渐渐成为五方杂处的商业大都会。经济的繁荣促进了戏剧文化的发展，京、昆、徽、梆子戏等大剧种以及各地方小剧种纷纷来沪献艺谋生，在上海滩争奇斗艳。后来，京戏博采众长，独树一帜，形成了"海派京戏"。那时，到戏园去看戏，成为上海人的主要娱乐项目。

精明的文化商人抓住商机而纷纷建造戏园，至清代末年，以唱京戏为主的大小戏园（不少是茶园）就有近五十家。

当年京津地区戏园子外面往往贴有即将上演的剧目名称、角色等信息的纸张，称为"戏

报";而上海的戏园老板以重金邀来演员,自然期盼请来的演员能为他带来可观的效益。为此,戏园方挖空心思想出新花招,以吸引观众光顾戏园掏钱买票看戏。老板做足演出的前期宣传,一改以前把戏报以墨笔写在纸上或以白粉书写于黑漆木牌上的简单做法,以彩笔或墨笔在白纸或彩纸(多为大红纸)上,大书所演剧目以及主要演员姓名等,极尽渲染张扬之能事。例如,"丹桂第一台"老板请来王凤卿、梅兰芳来沪,与原在"丹桂第一台"唱戏的演员(其中有刘汉臣、小杨月楼、盖叫天等名角)搭班,壮大了演出阵营。"丹桂第一台"在1913年11月王、梅演出之前贴出的戏报上,王凤卿姓名上面加上"礼聘初次到申天下第一汪派须生"的头衔,而梅兰芳姓名上则是"敦聘初次到申独一无二天下第一青衣""寰球独一青衣"的形容词。当年还是小青年的梅兰芳看到后感慨地说:"像这种夸张得太无边际的广告,在我们北京戏报上是看不见的。所以我们初到上海,看了非常眼生,并且觉得万分惶恐。"(梅兰芳:《我的舞台生涯》)

果然,这些遍贴于上海大街小巷、令市民们耳目一新的戏报,它所起的广告作用,明显不同于戏园以前的堂报和门报。一家戏园带了头,各家戏园竞相仿效。戏园与戏园之间的竞争,首先在广告宣传上展开,因而促使此类戏报越来越吸引人。上海方言中习惯于以"海"来形容"大"或"神气",如称气量大、酒量大叫"海量",大碗叫"海碗",说大话叫"海话""海口",称有气派、神气为"海会"(如形容某人衣着神气,会说"身浪穿得海会来")。因此,当面对此类前所未见、又大又神气的新型戏报,上海人不由得发出感叹:海会得不得了的戏报!略而言之,就成"海报"。这个十分贴切的新流行语,便在上海流传开来并为社会所接受,从此成为戏剧广告招贴的代名词。

显然,海报比拿"砌末"(就是即将上演的剧目中的代表性道具放在戏园子门口,让观众知道是哪出戏)堆放在戏馆门口要进步得多!上海的海报因此随戏剧艺术的交流而辐射到全国。后来,上海的租界当局见剧场海报无处不贴而有碍观瞻,遂出面"整顿",规定凡在公共场所张贴海报须交纳广告管理费。于是,这以后的海报一度局限于戏园的两侧墙上。

然而,随着新闻广告业的迅速发展,海报也从街头墙上扩展到了报纸上,这个新词的内涵也在不断地延伸,竟成为所有文艺演出、体育比赛的招贴广告乃至集会通知、告示等的代名词。此时的海报,就再也不仅仅是京班戏园的戏报了——正如上海话中把所有的报纸都统称为"申报纸"一样。这应该就是"海报"一词的由来,用于电影的便是"电影海报"的由来了。

在此之外,电影海报还有几种其他称呼:电影招贴画、电影招贴、电影宣传画、电影广告画等。

电影招贴、电影招贴画一词也是由来已久。查阅《辞海》中的"海报"一词,解释为:戏剧、电影等演出或球赛等活动的招贴。

再查"招贴":①亦作"招帖";②写印在纸上供张贴宣传用的文字、图画。

解释得十分明了。

"电影宣传画"一词同样源于"宣传画"。词典中的解释为:宣传画也叫"招贴画"。

以宣传鼓动、制造舆论为目的，常带有号召性的醒目文字的绘画。多大量复制，张贴于公共场所。有政治性的，也有文化性的或商业性的。一般有造型简明、色彩鲜艳等特点。

很显然，"电影宣传画"一词是带有政治宣传的意思的，而"电影广告画"却较明显带有商业宣传的倾向。

在1949年以前，电影海报多被称呼为"怕斯托""电影海报""电影招贴（画）"。"怕斯托"，常见于洋派的电影工作者、电影公司的宣传品、电影杂志等；"电影海报"起源于海派京剧，称呼它的多为电影观众，更具民间色彩；"电影招贴（画）"用的人多为电影从业人员；"电影广告画"则很少用，用的人多为广告或其他行业的美术工作者和人员。

《电影宣传画选》

"电影宣传画"一词主要出现在新中国成立之后到改革开放初期的40年间，主要受宣传画的影响。在电影公司、电影制片厂以及官方的各种报道和书籍中，基本都将电影海报称为"电影宣传画"。有关部门还举办过若干届全国电影宣传画评选活动，出版过很多画册。

也有时候称为"电影招贴画"，但用得很少。

21世纪初到现在，基本都被统称为"电影海报"了。

目前也有极少数电影海报收藏者，将1开幅面的称为电影海报，将2开幅面的带有剧照的电影海报称为电影宣传画。我个人认为这种叫法有它的渊源，但不太准确。那些时候出现的这几种海报之间是一种主副关系，即1开幅面（也有2开幅面）的主题式海报和2开幅面的剧情版海报。它们版本不同，但都是海报。

二、中国电影海报的产生

海报的产生早于电影，电影海报的产生同步或晚于电影的产生。由于在电影产生之前海报已经比较成熟，所以电影产生之后电影海报便应运而生了。中文"电影"一词，大致出现在1905年的上海《大公报》上。电影最早被称为"电光影戏""影戏"等，1905年6月16日的《大公报》首次将其简称为"电影"。

《中国早期电影广告文化史研究》一书将1896—1949年的中国电影广告划分为几种形式：口头广告与响器招揽形式；书刊电影广告；路牌电影广告；传单电影广告；橱窗电影广告；霓虹灯电影广告；灯箱广告；电车广告；电影海报；影院串堂广告；说明书广告；影片前的预告片；银幕广告和幻灯广告；影院内墙壁广告；游行广告；赠品及跨行业联合电影广

告；其他广告形式如场内背椅上的广告等。

其中除了电影海报本身外，路牌电影广告、橱窗电影广告、影院内墙壁广告等也有可能和电影海报相关。

路牌形式的大幅电影广告实际上也算电影海报的一个门类，属于户外电影海报。但由于这种海报在影片放映结束后就会被涂抹掉，被下一个广告占据，故而无法保存和收藏，也就很难传承。所以户外海报不在本书讨论的范围内。

橱窗电影广告、灯箱电影广告、影院内墙壁广告等均有可能属于直接将原版海报拿过来进行展示，也可能是电影院自制电影宣传品。电影海报中的一个品种——双面海报，即正反两面都有印刷，就是为了放进灯箱里，打开电源后前后两面都能看到。

20世纪初，传统的印刷技术和国际先进的平面彩色印刷技术的改进和成熟，为中国电影海报提供了技术上的保障；各种商业海报的艺术、视觉效果的成熟，为中国电影海报提供了手法与形式；中国人拍摄的电影的出现尤其是故事片电影的出现为中国电影海报提供了内容。

公认的中国第一部电影诞生在1905年的北京，是北京丰泰照相馆拍摄的京剧泰斗谭鑫培演出的京剧《定军山》，随后又拍摄了谭鑫培的《长坂坡》、著名京剧武生俞菊笙的《艳阳楼》等京剧影片。据传这些影片曾在北京吉祥戏院、大观楼戏院等地公演，公演时如果有"戏报"的话，应

1948年上海街头矗立的李丽华主演的电影《女大当嫁》和《乘龙快婿》的户外电影海报

20世纪50年代电影院美工绘制的大幅户外电影海报

收藏于中国传媒大学电影传奇馆的由王献齐监制的《心》的电影海报

该也是京剧演出时用的那种手写的戏报,理论上说也应该属于电影海报的范畴,但也只能算中国最早的电影海报雏形。很遗憾,目前还没有找到这方面的任何记载,更没有实物流传。

中国最早的电影海报出现在什么时候目前无法考证。我们现在见过的电影海报实物大约属于20世纪20年代。其中有崔永元先生收藏的1925年哈尔滨明声影片公司出品、早期著名电影人王献齐监制的《心》的电影海报。

还有北京光华影片公司出品,"龙潭三杰"之一的钱壮飞以及其女儿钱蓁蓁(著名女星黎莉莉)1926年主演的《燕山侠隐》,天津北方影片公司1926年出品的《血手》等。值得注意的是,这些海报均不是当时中国电影的重镇上海的影业公司出品的,都是2开幅面且为单色或两种套色,画面也比较简单粗陋。而与此同时,上海的电影业已经开始出现全开幅面的彩色电影海报了,但是很可惜只有这方面的文字记载,没有海报实物留存。

20世纪20年代初期上海陆续出现了多家电影公司,拍摄了《红粉骷髅》《海誓》等影片。其中1922年新亚影片公司拍摄的中国早期故事片《红粉骷髅》,在放映时不仅张贴了电影海报,而且是6张全开纸拼接而成的大海报。这是关于中国电影海报最早的记载。这个信息同样来自《中国早期电影广告文化史研究》一书,里面并没有注明信息的出处,也没说是单色的还是彩色的。

最早明确记载彩色电影海报信息的是1926年12月8日创刊于上海的戏曲综合性报纸《罗宾汉》1927年8月20日的文章《美人计——一张海报的代价》,文中记载了大中华百合影片公司斥巨资为古装巨片《美人计》印制了五彩海报。每张海报的纸张、印刷、张贴费用达大洋五角,印刷数量即使400张也需要200大洋,这在当时的宣传费用来说是一笔巨款。

30年代初,还出现了所谓七彩海报,印刷更精美,成本更高。

我们现在能看到的最早的中国电影海报图像,是那张1926年前后拍摄的明星影片公司办公区的内景照片中,墙上贴着的几张大幅海报。这张广为流传的照片里,有几张海报,其中的图案和影片名称隐约可见,经过辨认这几张海报分别为:《孤儿救祖记》《冯大少爷》《多情的女伶》《可怜的闺女》,还有一幅较大的看不清的海报。

明星影片公司成立于1922年3月,1923年拍摄的《孤儿救祖记》是他们拍摄的第一部故事长片,在中国电影史上也很具象征意义。其他几部影片,《冯大少爷》拍摄于1925年,《多情的女伶》拍摄于1926年,《可怜的闺女》也拍摄于1925年。出现在墙上的几幅海报看上

去尺幅较大，更像是彩色印刷的，由于照片拍摄的年代较晚于《孤儿救祖记》诞生的 1923 年，故而无法判定这幅海报是不是影片公映当年制作的原版海报，也有可能是几年后复映这些影片时的海报。

如果那张照片中《孤儿救祖记》的海报是 1923 年的 1 开幅面原版彩色海报的话，这将是目前发现的中国第一张彩色大幅的电影海报。而现在，我们见到的存世公认最早的 1 开幅面彩色电影海报是收藏在中国电影资料馆的《再生花》。这部影片由明星影片公司拍摄并于 1934 年发行，著名影星胡蝶主演。

随着中国电影业的快速发展，上海电影产业与国际电影业的发展差距也在逐步缩小。电影的宣传方面，与国外的差距更小。一部新电影拍好后，各大主要报纸都有广告，影评人不厌其烦地宣讲，马路边的巨幅户外海报，橱窗霓虹灯广告，随着影片而附赠、销售的电影说明书甚至精美的专刊，都在大力宣传新影片。而电影海报也几乎成为一部新电影宣传品的标配。

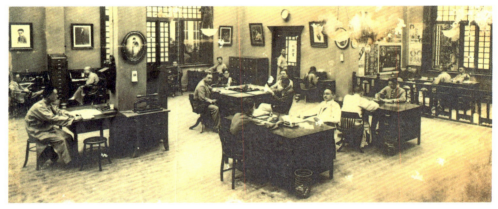

1926—1927 年，明星影片公司办公室内景的原版照片。明星影片公司的几位巨头张石川、洪深、周剑云、郑正秋都在，墙上的电影海报隐约可见。这幅珍贵的照片由上海图书馆研究馆员张伟先生发现，收藏于上海图书馆

1934 年，联华影业公司成立海外公司到美国购买最新器材，为了测试机器而拍摄了一部粤剧舞台片《三娘教子》，在旧金山华人圈放映，影片效果和票房都很好。为此，还印制了一张 1 开幅面的彩色海报张贴。

1937 年，新华影片公司的《夜半歌声》是中国恐怖片的开山之作，上映后当年小报曾报道："《夜半歌声》的海报吓倒了一对母子，送医救治后，母亲转危为安，幼子却返魂无术。"这虽然是影片宣传部门的一次文案策划，但电影海报在 30 年代后期已经是重要的影片宣传手段是毋庸置疑的。

从 30 年代中期开始，中国电影海报一直朝着大型和彩色发展，1 开幅面的彩色海报成为主流。所谓"五彩海报""七彩海报"是对彩色海报的色彩绚丽程度的描述。

电影公司对电影海报从设计到制作都有相当的规范。

曾在 40 年代担任文华影片公司营业部负责人的马景源先生在回忆文章中介绍影片宣传

工作时，特别提到了那时候电影海报的诞生流程：

"海报：也是传统的宣传品之一，一般采用一开薄道林纸，用三套或五套彩色印刷 500 张（一令）。画稿先请导演提供意图，请美术人员画出草样，由导演定稿后绘制，再交由印刷厂制版印刷，这也是制片厂无偿定量提供给电影院的。"

文中对 40 年代文华影片公司以及当时各大影业公司的电影海报的创作流程进行了较详细的说明：专业美工绘制，导演定夺。海报的材质、数量文中也较详细地做了介绍，其中提到的令，是至今仍然沿用的纸张的计量单位，一令纸是指 500 张全开纸或 1000 张对开纸。文中同时也提到，那时的电影海报，是电影公司作为出售电影拷贝的配套附赠宣传品之一无偿提供给电影院的宣传品。这一点比好莱坞大方多了。在 2000 年以前，好莱坞的电影海报都由电影发行公司委托专门的海报公司设计制作。海报只租借给电影院，放映结束后，电影海报还要返还给海报公司。

三、新中国的电影海报

中华人民共和国成立后，除了建立国家公有制的电影制片厂外，还对私营的电影制片厂逐渐公私合营、合并。影片的发行也最终统一到文化部下属的中央电影局的发行机构统一发行。

电影制片厂只管生产影片，中国电影发行放映公司负责销售影片，按照一定的标准向电影厂结算作为电影制片厂的主要收入来源。

根据物价指数和制作成本，文化部每年核定颁发本年度的《影片统一结算价格》。例如 1962 年 6 月 8 日，文化部核定颁发了《1962 年影片统一结算价格》，其中黑白艺术片为 38 万元，彩色艺术片为 50 万元。

通常来说，影片的发行方就是电影海报的制作发行方，了解新中国电影的发行历史，就是了解电影海报的发行史。

1949 年 10 月 1 日中华人民共和国成立，随后成立了文化部，中央电影局划归文化部领导，改名为文化部中央电影局，局长袁牧之，下设发行处，处长罗光达。具体发行机构是在东北、华北、华东三个区的影片经理公司基础上，又成立了三个地区的影片经理公司，即西北、西南及中南。

1951 年 1 月 15 日，文化部决定将中央电影局的发行处改建为全国统一的企业总管理机构——中国电影经理公司总公司。要求六大区以"中国影片经理公司××区公司"的名义出现。

1952 年 3 月 9 日，电影局批准中国影片经理公司更名为中国影片经理公司总公司。

1953 年 8 月 1 日起，中国影片经理公司总公司改名为中国影片发行公司总公司，简称"中影"，各大区也相应更改。

1958 年 3 月 12 日，中国电影发行公司总公司和电影局发行网管理处合并，改组为中国电影发行放映公司，仍简称"中影"。

这些时期的电影海报，主要由"中影公司"（每个时期有不同的具体称呼）聘用的专门

的美工师设计,由指定的印刷厂印制。

长期以来以海报为主的电影宣传品都随影片的拷贝发往各省各地的电影公司,这些宣传品的内容大致是:1张1开幅面的手绘版主图式电影海报,1张2开幅面的剧情版剧照式电影海报,8—16张电影剧照,一本电影完成台本,折叠放在牛皮纸的资料袋中。

1974年10月15日,中国电影发行放映公司、中国电影资料馆、中国电影器材公司三个单位,正式合并为中国电影公司。

这一时期正值"文革",三家合并造成企、事业单位不分,全国发行放映管理体制下放的混乱局面。

正是在这个时期,全国很多省市的电影公司也开始独自发行部分影片的电影海报,就是地方版海报,理论上说应该是中国电影公司授权的海报,也叫授权海报。以辽宁省电影公司发行得最多,称为"辽宁版",那一时期的故事片、戏曲片包括译制片都有。

1980年5月1日,文化部批准中国电影公司恢复以前的名称中国电影发行放映公司。

80年代后期开始,行业改制前后,中国电影业进入了低谷。电影产量下降,为了迎合部分观众的趣味,影片开始粗制滥造,精品极少,很多电影院都改成歌舞厅、录像厅或者被其他行业使用。期间的电影海报也随电影的兴衰一样随意滥做,版式更不讲究。即使偶有很好的电影,海报却制作得很一般,流于形式。

2000年重组更名为中国电影集团公司。不过无论怎么更名,中国各种电影一直由这家公司独家发行。直到20世纪末21世纪初,国家放开部分发行权,多家经过授权的公司也可以发行电影和电影海报了。

如今,中国电影已经进入院线时代,电影市场也很开放。电影海报的发行也很丰富多彩,电影制片方、电影院线都可以制作发行电影海报。海报的形式也很多样,有送给媒体的媒体版、有预告版、有放映版等。海报的样式也有传统纸质的、放在灯箱里双面印刷的,也有易拉宝形式的,还有布面巨幅的海报等。

后　记

　　自小学起由父亲引导集邮开始，收藏就成了我的一个嗜好。虽然一直行走在主流收藏的边缘，但完全出自个人兴趣，倒也自得其乐。

　　邮票、门票、老照片、连环画、陈年老酒、电影资料等门类不少，也就陈年老酒在近几年还算赶了个时髦，其他都很小众，尤其是电影海报。

　　以电影海报、电影剧照等为主的平面电影收藏，在中国很小众，在国外尤其是电影产业发达的国家和地区如北美和欧洲，却有着众多的爱好者。

　　2018年8月28日，世界最大的拍卖行之一苏富比在网上举行了一场拍卖会。这场为期10天的网络拍卖，共有164张原版电影海报进行拍卖。全场价格最高也最引人注目的是题为《卢米埃电影》的海报，这张海报被认为是世界上第一张电影海报。它制作于1896年，是法国卢米埃电影（Cinématographe Lumière）放映厅的广告，已经在法国被私人收藏了40多年。这张海报事先估价4万至6万英镑，成交价为16万英镑。

　　此外1977年的《星球大战》海报，有主演哈里森·福特、马克·哈米尔等人的亲笔签名，拍出了2.2万英镑。1982年《星球大战》日本版海报拍出了1.3万英镑。"007系列"海报也大受市场欢迎，1967年的《雷霆谷》海报拍出了2.6万英镑。奥黛丽·赫本1961年主演的《凡蒂尼的早餐》海报拍出了1300英镑，李小龙1973年的《龙争虎斗》海报拍出了1500英镑……

　　中国电影海报的拍卖记录是2010年9月20日由嘉德拍卖公司创造的：1926年的《燕山侠隐》2开幅面单色海报，成交价为44800元。

　　电影海报的收藏者大都是比较狂热的电影爱好者与收藏爱好者，这样的人在民国时期、新中国初期就有了，但很少。大批的电影海报收藏爱好者是在2005年——

中国电影诞生 100 周年前后全国电影热的时候出现的。

 我搞电影海报收藏要早一点，那是 1998 年，在北京潘家园我以 50 元的价格购买了生平第一张电影海报——2 开幅面的《地雷战》海报。从此开启了收藏电影海报、电影资料的道路。近 10 年，我主要以收藏、研究民国时期的电影海报、电影剧照、说明书、特刊等文献为主。

 上海图书馆的张伟兄，是我们老电影资料文献收藏与研究圈子里的前辈。虽然他比我年长仅两岁，但电影文献收藏比我要早 10 年以上。

 在 1949 年以前，中国地区的各家电影公司共拍摄故事片大约在 4000 部以上，几经战乱目前存在的拷贝不到 300 部。如果想知道那些现在已经看不到的影片的内容、主创人员情况甚至存在与否的话，就要凭借当年的报纸、影片说明书、海报等宣传资料来寻找和确定。张伟先生作为全国电影说明书收藏第一人，凭借自己收藏的这些文献，经过考究，出版了多本好书，填补了很多早期电影史的空白。

 2018 年底在上海，张伟老师委托我写一本我收藏的民国时期电影海报为主的书，作为他主编的系列丛书之一册，我受宠若惊，立刻答应，便有了此书。

 我现在最担心的是，在现今如此浮躁的时代，还能有多少人会去购买观看这样一本讲小众收藏的书。我想如果这本书不好卖的话，我应该凑钱将剩余的书买回来，毕竟这本书完成了我多年的夙愿。

 感谢张伟兄和出版社！

<div style="text-align:right">

刘　钢

2019 年 4 月 15 日于北京留香馆

</div>